U0052465

一張紙即可摺出驚人的藝術

擬真摺紙2

空中飛翔的生物篇

福井久男 ◎著

賴純如 ◎譯

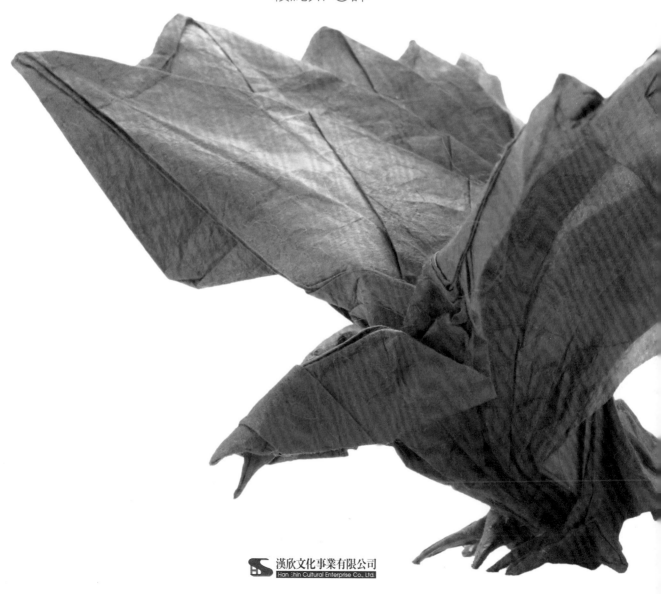

漢欣文化事業有限公司
Han Shin Cultural Enterprise Co., Ltd.

鴛鴦 ▶p.14
難易度等級 ★☆☆☆☆

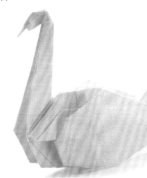

天鵝 ▶p.16
難易度等級 ★☆☆☆☆

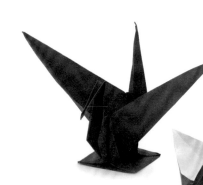

鶴的小物盒 ▶p.18
難易度等級 ★☆☆☆☆

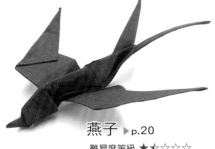

燕子 ▶p.20
難易度等級 ★☆☆☆☆

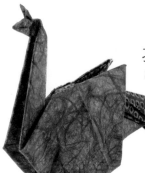

孔雀A ▶p.22
難易度等級 ★☆☆☆☆

孔雀B ▶p.26
難易度等級 ★★☆☆☆

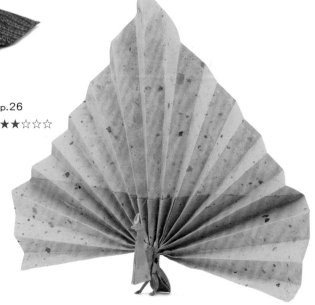

空中飛翔的生物篇：目錄

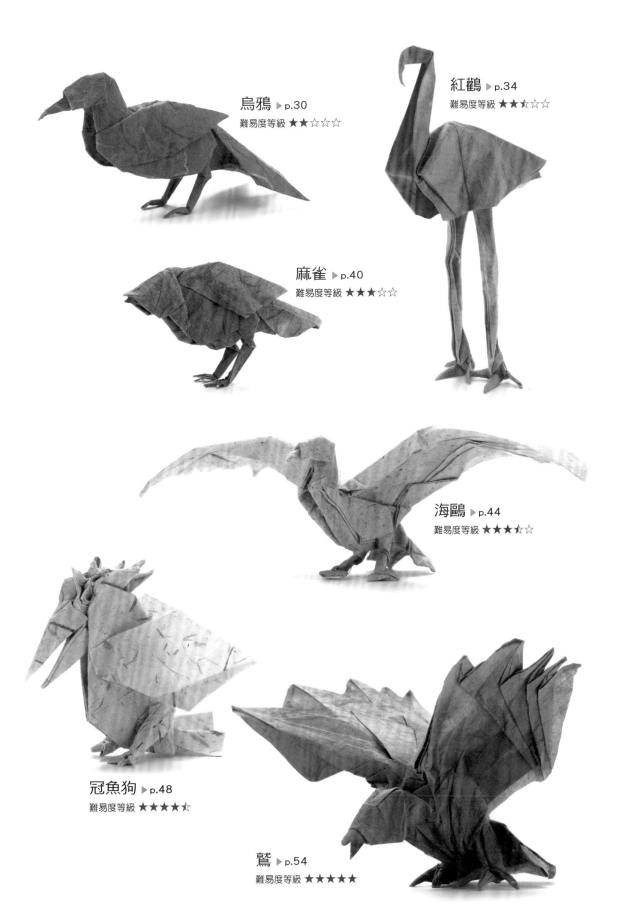

烏鴉 ▶p.30
難易度等級 ★★☆☆☆

紅鸛 ▶p.34
難易度等級 ★★🌗☆☆

麻雀 ▶p.40
難易度等級 ★★★☆☆

海鷗 ▶p.44
難易度等級 ★★★🌗☆

冠魚狗 ▶p.48
難易度等級 ★★★★🌗

鷲 ▶p.54
難易度等級 ★★★★★

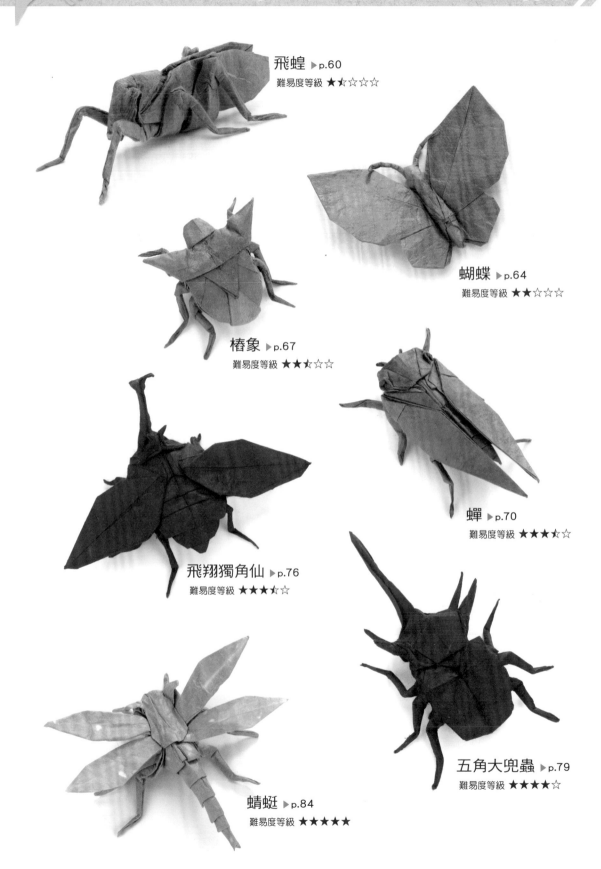

飛蝗 ▶p.60
難易度等級 ★★☆☆☆

蝴蝶 ▶p.64
難易度等級 ★★☆☆☆

椿象 ▶p.67
難易度等級 ★★★☆☆

蟬 ▶p.70
難易度等級 ★★★★☆

飛翔獨角仙 ▶p.76
難易度等級 ★★★★☆

五角大兜蟲 ▶p.79
難易度等級 ★★★★☆

蜻蜓 ▶p.84
難易度等級 ★★★★★

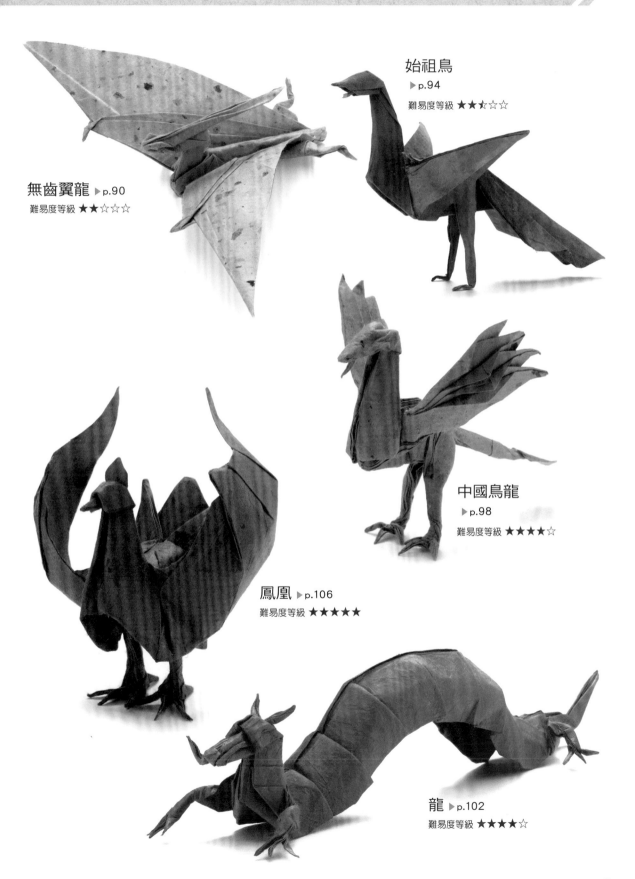

始祖鳥
▶p.94
難易度等級 ★★⯪☆☆

無齒翼龍 ▶p.90
難易度等級 ★★☆☆☆

中國鳥龍
▶p.98
難易度等級 ★★★★☆

鳳凰 ▶p.106
難易度等級 ★★★★★

龍 ▶p.102
難易度等級 ★★★★☆

▶ 前言

　　這次應出版社的要求，得以出版這本《擬真摺紙2 空中飛翔的生物篇》。由於之前出版的《擬真摺紙》獲得了超乎想像的迴響，我除了滿懷感謝之情，也深刻地感受到原來有這麼多讀者都對擬真摺紙有興趣。

　　這次的主題雖然是「空中」的生物，但接下來也會陸續出版「陸上的生物」、「海洋及河川的生物」等不同領域的作品，敬請期待。

　　所謂的「擬真摺紙」，就是以動物、恐龍、昆蟲等為題材，盡可能摺出接近真實物體的創作摺紙。乍看之下難度似乎很高，但各個作品皆有「基礎摺法（※）」的階段，首先要學會這個部分，才能夠逐步發展為逼真立體的複雜形狀。基礎摺法本身或許較為費工，但並不會很難理解，只要多挑戰幾次，從小孩到年長者，無論是誰都能摺得出來。

　　關於「擬真摺紙」的特色（雖然不全都是擬真的作品），可以說是完成品立體有型，而且充滿了曲線。正因如此，從最後的摺紙圖到完成品之間，會耗費許多時間在「整理形狀、完美成型」上，有時甚至要花好幾天慢慢地調整形狀。整理完成的形狀，請參考本書所刊載的完成作品照片。此外，為了保持作品的立體美觀並提高耐久性，必須進行塗膠作業。關於塗膠的方法，在本書中有詳細的圖文解說（p.12），中級程度以上的讀者請務必嘗試看看。

　　話雖如此，第一次製作作品就要塗膠，或許需要一點勇氣。首先，不妨省略塗膠作業，試著摺到最後。省略塗膠作業來摺時，不一定要使用和紙，用市售的「色紙」來摺或許會更容易。依作品而異，可以儘量選擇薄一點的紙張來摺。

　　本書廣泛收錄了「在空中飛翔」的生物，從較簡單的作品到難度較高的作品都有。為了方便初學者閱讀，在難以理解的部分也會用照片來解說摺紙圖。

　　要一邊看摺紙圖一邊摺絕對不是件容易的事，如果有難以理解的地方，通常只要看看下一張圖就能迎刃而解，因此不妨養成預先看好下一步驟的摺紙圖來摺的習慣。

　　此外，在完成基礎摺法後，也不一定要原封不動地按照摺紙圖來摺。例如在摺鳥類時，可以在翅膀的形狀或是頭部的位置上做出變化，依自己的喜好來自由調整也不錯。

　　接下來，就請各位實際體會更加逼真的《擬真摺紙2 空中飛翔的生物篇》的樂趣吧！

2014 年 11 月

福井 久男

Memo

（※）**基礎摺法**……在擬真摺紙中，每一項作品都有「基礎摺法」的階段。這個階段的意義在於「只要照著摺紙圖來摺，不論是誰都能夠摺出相同的形狀」。只要能夠好好地完成「基礎摺法」，就算在接下來的摺紙步驟裡改變了摺的位置及角度，稍微加入摺紙人本身的想法也無妨。如此一來，雖然完成品會有些微的不同，但這也是擬真摺紙的魅力之一喔！

谷摺線（谷線）

摺線位於紙張的背面，也稱作谷線。
本書中會以「谷線」來標示。

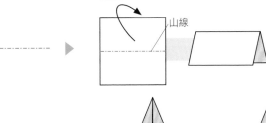

谷線

山摺線（山線）

摺線位於紙張的正面，也稱作山線。
也可以把紙張翻到背面當作谷線來摺。
本書中會以「山線」來標示。

山線

隱藏的谷摺線（隱藏谷線）

在紙張下方所隱藏的谷摺線，以較細的
谷摺線來標示，也稱作隱藏谷線。本書
中會以「隱藏谷線」來標示。

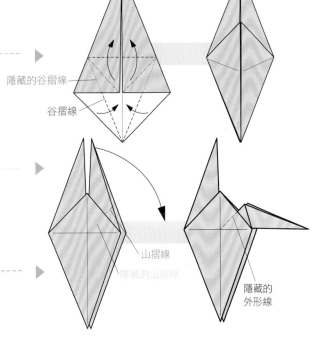

隱藏的谷摺線

谷摺線

隱藏的山摺線（隱藏山線）

在紙張下方所隱藏的山摺線，以較細的
山摺線來標示，也稱作隱藏山線。本書
中會以「隱藏山線」來標示。

山摺線

隱藏的山摺線

隱藏的外形線

必要時會標示出在紙張下方所隱藏的輪廓線
（外形線）。

隱藏的
外形線

壓出摺線（摺痕）

摺好之後再打開恢復原狀，壓出摺線（摺痕）。

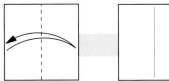

打開壓平

打開 🔼 的部分壓平。

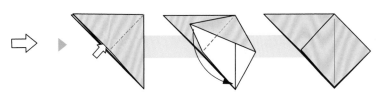

 把紙拉出

 把紙拉長

均等地摺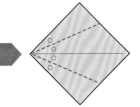

翻到背面

放大圖示

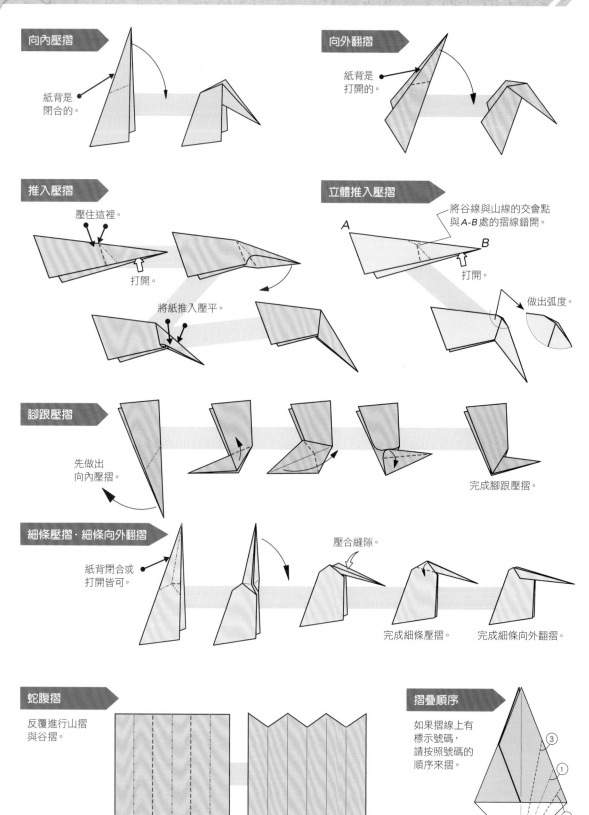

向內壓摺

紙背是閉合的。

向外翻摺

紙背是打開的。

推入壓摺

壓住這裡。

打開。

將紙推入壓平。

立體推入壓摺

將谷線與山線的交會點與A-B處的摺線錯開。

A

B

打開。

做出弧度。

腳跟壓摺

先做出向內壓摺。

完成腳跟壓摺。

細條壓摺・細條向外翻摺

紙背閉合或打開皆可。

壓合縫隙。

完成細條壓摺。

完成細條向外翻摺。

蛇腹摺

反覆進行山摺與谷摺。

完成蛇腹摺。

摺疊順序

如果摺線上有標示號碼，請按照號碼的順序來摺。

③

①

②

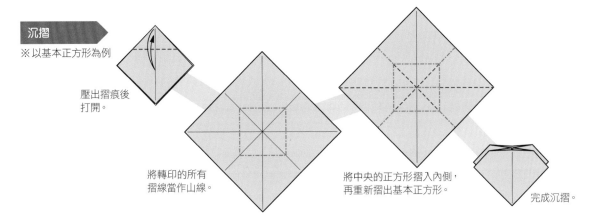

沉摺

※以基本正方形為例

壓出摺痕後
打開。

將轉印的所有
摺線當作山線。

將中央的正方形摺入內側,
再重新摺出基本正方形。

完成沉摺。

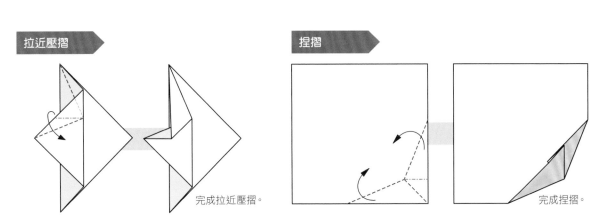

拉近壓摺

完成拉近壓摺。

捏摺

完成捏摺。

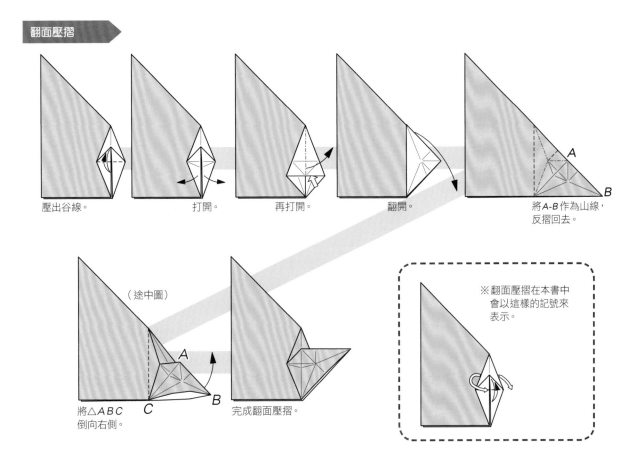

翻面壓摺

壓出谷線。

打開。

再打開。

翻開。

將 *A-B* 作為山線,
反摺回去。

（途中圖）

將△*ABC*
倒向右側。

完成翻面壓摺。

※翻面壓摺在本書中
會以這樣的記號來
表示。

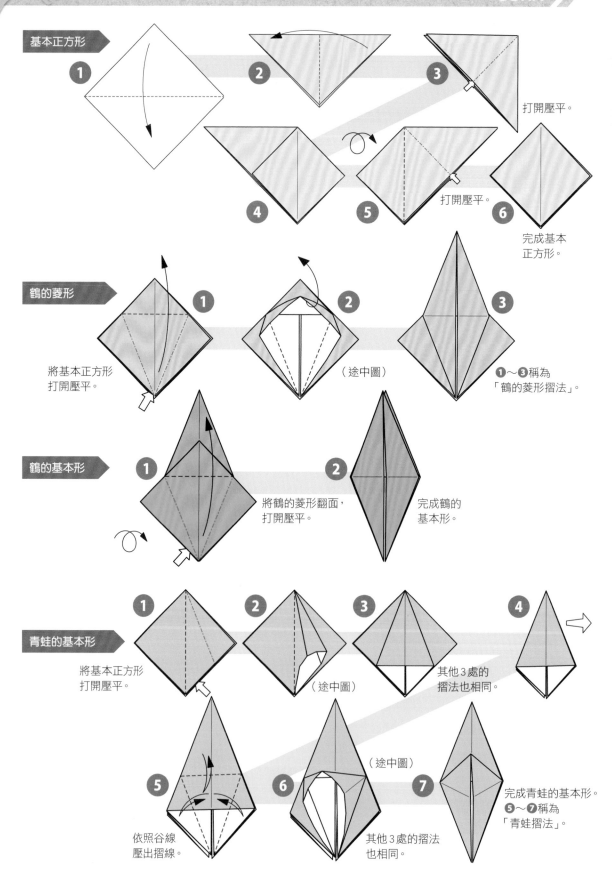

基本正方形

① ② ③ 打開壓平。

④ ⑤ 打開壓平。 ⑥ 完成基本正方形。

鶴的菱形

① 將基本正方形打開壓平。 ②（途中圖） ③ ①～③稱為「鶴的菱形摺法」。

鶴的基本形

① 將鶴的菱形翻面，打開壓平。 ② 完成鶴的基本形。

青蛙的基本形

① 將基本正方形打開壓平。 ②（途中圖） ③ 其他3處的摺法也相同。 ④

⑤ 依照谷線壓出摺線。 ⑥（途中圖）其他3處的摺法也相同。 ⑦ 完成青蛙的基本形。⑤～⑦稱為「青蛙摺法」。

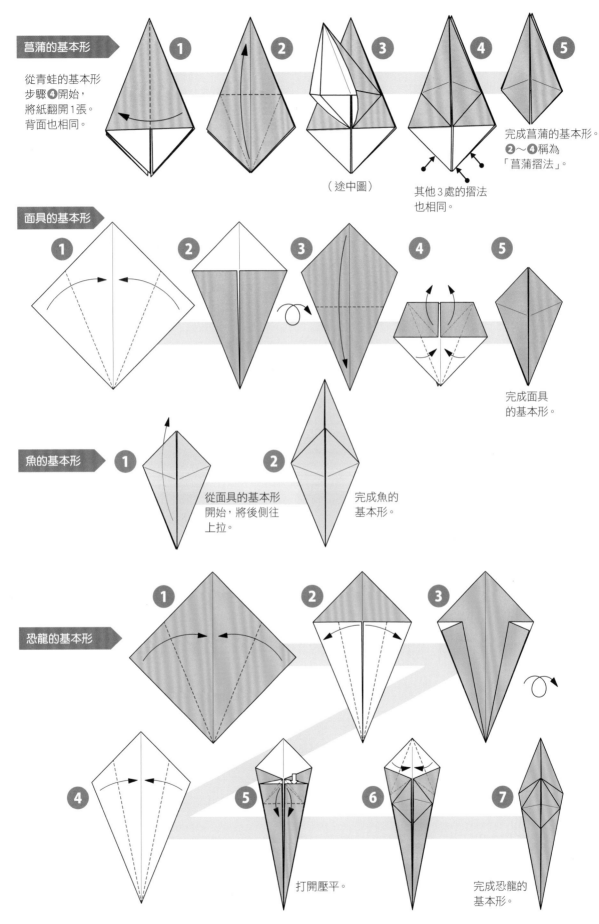

菖蒲的基本形

從青蛙的基本形
步驟❹開始，
將紙翻開1張。
背面也相同。

（途中圖）

其他3處的摺法
也相同。

完成菖蒲的基本形。
❷～❹稱為
「菖蒲摺法」。

面具的基本形

完成面具
的基本形。

魚的基本形

從面具的基本形
開始，將後側往
上拉。

完成魚的
基本形。

恐龍的基本形

打開壓平。

完成恐龍的
基本形。

關於塗膠

擬真摺紙有個很大的特色，就是必須進行「塗膠」的作業。若是沒有好好掌握摺紙的步驟程序，想要正確地進行作業可能會比較困難，但只要完成塗膠作業，不僅較容易進行調整，可使完成後的形狀更加美觀，也可以增加強度及耐久性，希望中級程度以上的讀者都能夠踴躍嘗試。

關於塗膠的時間點，基本上大約是在「基礎摺法」完成的時候，或是在完成前後的幾個程序中來進行（本書會在摺紙圖步驟中以「塗膠開始」來標示，敬請參考）。在紙張背面必要的地方塗上黏膠（以水稀釋的木工用白膠）。基礎摺法完成後，每進行一個摺紙步驟，就要塗上黏膠。包含正面的隙縫處等，也要盡可能地塗上。但是，如果在基礎摺法完成後還有沉摺時，就必須等這個步驟完成後再進行塗膠，或是留下該部分不塗，只在其他部分塗膠，這點請特別注意。

若是在不需要塗膠的地方不小心塗上了，只要立刻將黏合處剝開晾乾，或是將黏膠擦拭乾淨就行了。若是黏膠已經乾掉的話，可以用刷子沾水，將黏膠部分弄濕，過1～2分鐘後就能順利剝開紙張了。

◀準備黏膠。在此使用的是以水稀釋過的木工用白膠。塗膠的毛刷使用末端寬度約10mm的會比較方便。另外也要準備洗毛刷的水和擦乾毛刷的布。

1
進行摺紙，直到各作品標示「塗膠開始」的步驟為止。本例為「無齒翼龍」（p.90）。

2
輕輕地打開用紙，將其攤開。

3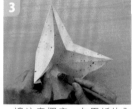
一邊注意摺痕，在用紙的內側幾個必要的地方塗上黏膠。

4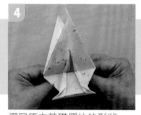
摺回原本基礎摺法的形狀。

5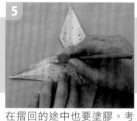
在摺回的途中也要塗膠。考量摺紙的工序，在必要的地方塗上黏膠。

6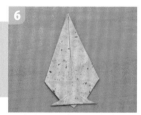
一邊塗膠一邊摺回基礎摺法的形狀。

7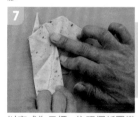
以完成為目標，依照摺紙圖繼續摺紙。

8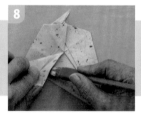
在摺的途中也要盡可能塗上黏膠。

9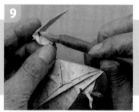
頭部內側等小地方也要盡可能塗上黏膠。

10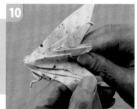
摺好後，用手指按壓做出曲面等，調整出立體的形狀。

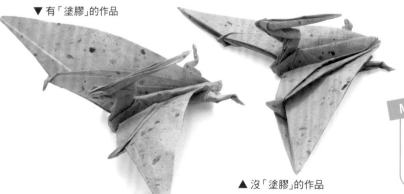

▼ 有「塗膠」的作品

▲ 沒「塗膠」的作品

Memo
塗膠是擬真摺紙的重要元素，但就算不進行塗膠作業，也能充分體驗摺紙的樂趣。

用紙的種類及尺寸

　　本書會記載作品的用紙種類及尺寸，敬請參考。所有用紙使用的都是「和紙」（右圖）。和紙也有許多不同的種類，請儘量選擇較薄的紙，摺起來會比較容易。為了使「擬真摺紙」的作品更加完美，以具有適當的韌度及強度的日本傳統和紙最適合。特別是要進行左頁所介紹的「塗膠」作業時，使用一般的色紙會難以完成。此外，和紙能讓成品更具有高級感，非常推薦使用。

　　如果是初學者，想要輕鬆地體驗擬真摺紙的樂趣時，也可以使用一般的色紙來進行。不過，這時請儘量使用大一點的紙張（18cm×18cm以上），會比較容易進行製作。

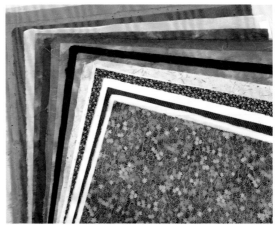

準備用紙

　　使用和紙時，在專門店裡可以買到已經裁剪成色紙尺寸的紙張，不過我都是購買大張的和紙（約90cm×60cm）再自行裁切。只要在空閒時先全部裁切好，摺成「基本正方形」（p.10）來保管，就可以在想摺的時候馬上開始摺。裁切時可以摺成6摺或8摺，就能裁出不同的尺寸和張數。

裁切時的摺法範例

▲6摺　　▲8摺

摺疊大尺寸的和紙（在此摺成8摺）。

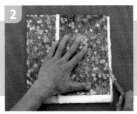

使用裁紙刀割開摺線處，加以裁切。

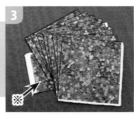

裁切好的模樣。裁成8摺時會有多餘的部分（※）。

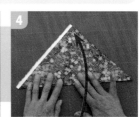

摺成三角形。

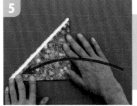

再次摺成三角形。

做出等邊三角形，將長邊多餘的地方裁掉。

將上面的1張紙翻開摺成三角形。如果邊角都能對齊的話，就表示裁切成功了。

直接摺成「基本正方形」（p.10）就完成了。

襯裡的方法

　　想將紙的背面做成另一種顏色時，只要如右圖般使用噴膠，黏上別的紙張即可（稱為「襯裡」）。使用噴膠時要在通風良好的地方，將報紙等墊在下面來進行

將想進行襯裡的紙張翻到背面，噴上噴膠。

將別的紙張疊在❶上，牢牢壓緊。

翻面後就完成了。裁切成喜歡的大小來使用。

鴛鴦

用紙：
和紙（粗筋友禪紙・薄襯裡）
21cm × 21cm
1張

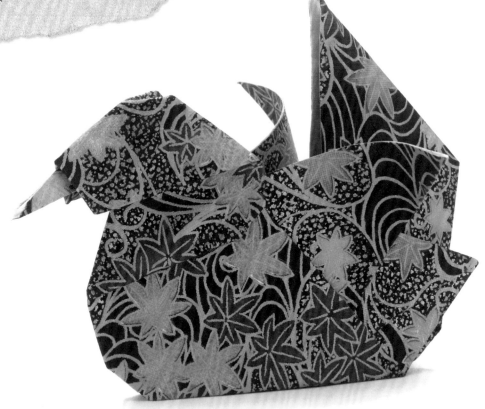

摺疊時的重點

　　這個作品是從最簡單基本形之——「魚的基本形」
（p.11）開始摺的。由於突然就會開始「隨意摺」（※），有些
人或許會覺得困惑，但還是希望大家能一邊比照摺紙圖的形狀一
邊進行。摺疊的步驟並不多，就算用較厚的和紙來摺也不會有問
題，因此建議選擇友禪紙等上面有漂亮花紋的紙來進行。只要壓
平頭部的頂點和腹部的尖角，整體調整出圓弧感，就能做出鴛鴦
的感覺（參照步驟⓭）。摺好後再將翅膀彎摺出弧度，底部稍微
打開一點，做出立體感，使其立起。

※隨意摺
摺疊的位置會因人而異的摺法，
一般稱之為「隨意摺」。例如，
要將紙鶴的頭部向內壓摺時，有
些人會將頭部（鳥喙）摺得很
長，也有些人會摺得相當短。

鴛鴦

★
☆
☆
☆

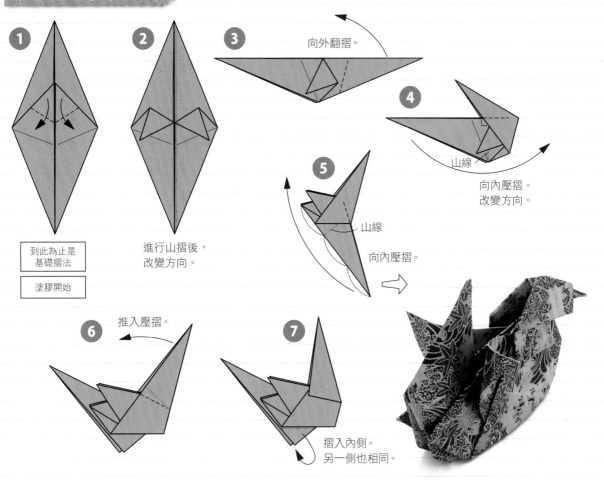

①

②

到此為止是
基礎摺法

塗膠開始

進行山摺後，
改變方向。

③ 向外翻摺。

④

山線

向內壓摺。
改變方向。

⑤

山線

向內壓摺。

⑥ 推入壓摺。

⑦

摺入內側。
另一側也相同。

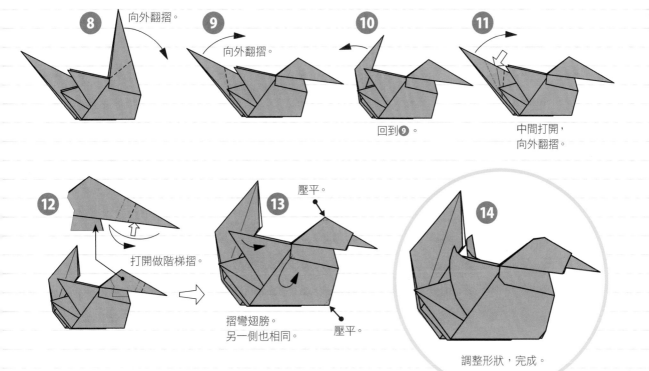

⑧ 向外翻摺。

⑨ 向外翻摺。

⑩

回到⑨。

⑪

中間打開，
向外翻摺。

⑫

打開做階梯摺。

⑬ 壓平。

摺彎翅膀。
另一側也相同。

壓平。

⑭

調整形狀，完成。

天鵝

★ 用紙：
和紙（機械障子紙・雪）
21cm × 21cm
1張

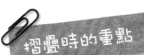

摺疊時的重點

　　從「鶴的基本形」（p.10）開始。翅膀的摺法為「隨意摺」
（p.14），因此最好能一邊對照摺紙圖與作品，一邊進行。步驟⓭
～⓱的頭部摺法，除了天鵝之外，也可以廣泛應用於其他鳥類，
請務必熟練。塗膠時，由於在步驟⓮會將重疊的1張紙打開，因
此頭部的塗膠可以等這個作業結束後再進行。步驟⓱需要將腳向
內壓摺，但就算省略也沒關係。頭部不要抬得太高，感覺會比較
優雅。身體做得太長的話，會給人笨重的感覺，不妨在步驟⓫～
⓬將尾巴做得大一點。

天鵝

★
☆
☆
☆
☆

① 到此為止是
基礎摺法

塗膠開始

② 在中央山線對摺，
改變方向。

③ 隱藏山線

將裡面的1張紙
向內壓摺。
另一側也相同。

④ 一邊將 ↗ 打開，
在谷線處呈直角
立起。

⑤ （途中圖）

⑥ 另一側的摺法
也同④～⑤。

⑦ 翅膀的尖角部分
向內壓摺，
另一側也相同。

⑧ 向內壓摺。

⑨ 另一側的摺法
也相同。

⑩ 向內壓摺。

⑪ 向內壓摺。

⑫ 隱藏山線
向內壓摺。

⑬ 山線　向內壓摺。
將 ↗ 摺入內側。
另一側也相同。
摺入內側。
另一側也相同。

⑭ 中央谷線
將重疊的1張紙向外打開，
使中央谷線變得平坦。

⑮ （途中圖）
谷線
中央做出山線，
使頭部略微往下。

⑯ 山線
打開做
階梯摺。

⑰ 隱藏山線
A
A
將翅膀中的角A
向內壓摺，做成腳。

⑱ 調整形狀，完成。

鶴的小物盒

用紙：
和紙（楮紙・土砂引）
21cm × 21cm
1張

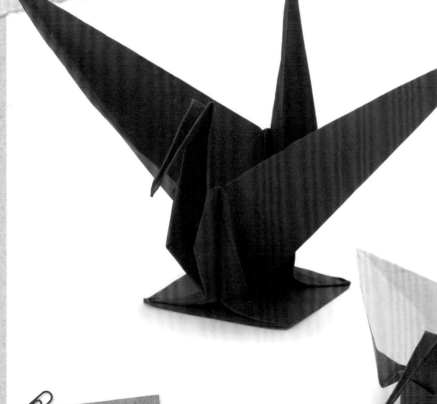

摺疊時的重點

　　這是向可稱為傳統摺紙代表的紙鶴致意的作品。以步驟❸的壓平作業來製作底座。要實際拿來裝小東西時，底座內側不要塗膠會比較容易打開。步驟❽的向內壓摺只要摺到能讓步驟❾的山線對齊翅膀往外突出的點就行了。以我來說，我經常將這個作品當成展示會場等的名片盒使用。

　　如果是不同的變化型，要注意的是，塗膠作業要等到內側翻出來後再進行。當成糖果盒等或許也很不錯。如果以紅白和紙來製作，也可以使用在特殊節慶時。為了避免翅膀翻起來，最好要塗膠以固定形狀。

★★☆☆☆

從「鶴的基本形」（p.10）開始

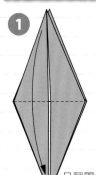

1
只翻開1張。
背面也相同。

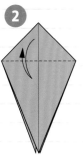

2
依照谷線
壓出摺線。

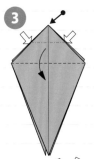

3
手指插入，
將　壓平。

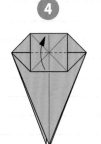

4
改變方向。

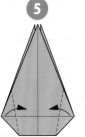

5
背面也相同。

到此為止是
基礎摺法

塗膠開始

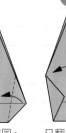
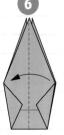

6
只翻開1張。
背面也相同。

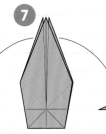

7
向內壓摺。

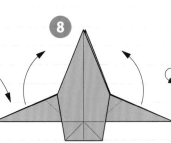

8
向內壓摺。

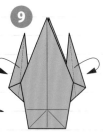

9
背面也相同。

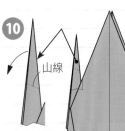

10
山線
向內壓摺。

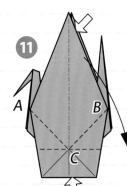

11
將翅膀沿著谷線 *A-C*
與谷線 *B-C* 打開，
底部壓平。
另一側也相同。

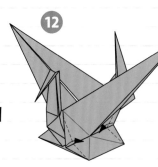

12
包含另一側在內，
摺疊4處，
加以補強。

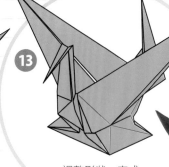

13
調整形狀，完成。

可立起名片，或是
在裡面放一些小東西。

不同的變化型

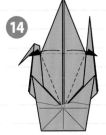

14
到⑩為止用相同的摺法
（前面的翅膀到⑯為止
省略圖示）。

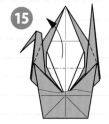

15
依照山線
打開翅膀。

16
前面的翅膀也以相同
方式摺疊，摺疊4處，
加以補強（同⑫）。

17
調整形狀，完成。

燕子

用紙：
和紙（楮紙・薄：黑色以白色襯裡）
21cm × 21cm
1張

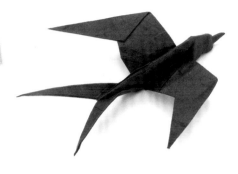

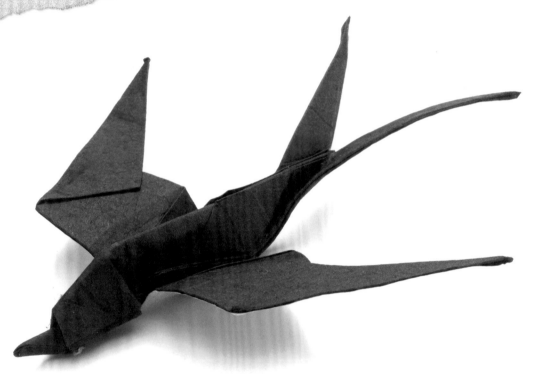

摺疊時的重點

　　從「青蛙的基本形」（p.10）開始。步驟❷的將△ABC摺入內側的作業在本書中也會偶爾登場，因此請務必熟練。將△ABC下面的2個角抓住，往左右拉開，就能順利往內摺。由於燕子的摺法是「Inside Out」（※），所以要選擇白色和黑色貼合的和紙。因為在步驟❽的翅膀內側就會露出裡色（白色），因此不妨等這個作業完成後再開始塗膠。在步驟⓯要將翅膀往上摺時，如果連同身體的一部分也一起摺的話，就能完成翅膀修長、身體纖細的作品。為了顯露出翅膀內側的白色，也可以摺出許多隻，作為活動雕塑來裝飾。

※ Inside Out
例如「燕子」和「孔雀A」（p.22），特意將用紙的兩面都顯露在外的摺法，就稱為「Inside Out」。

燕子

★★☆☆☆

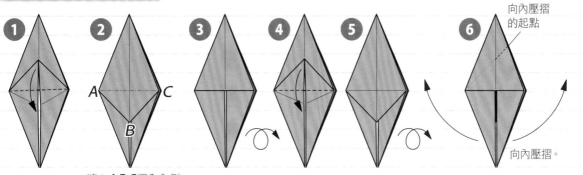

1

2

A *C*
B

3

4

5

6
向內壓摺
的起點
向內壓摺。

將△*ABC*摺入內側。
左右兩邊的摺法也相同。

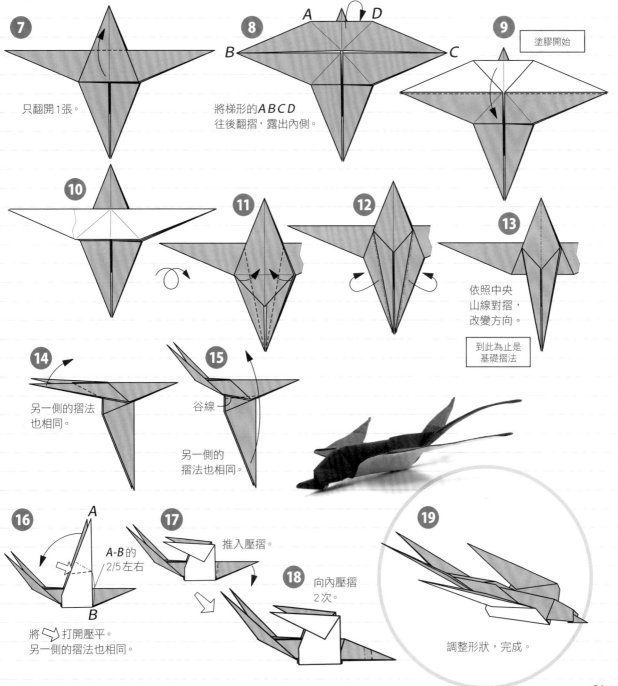

7
只翻開1張。

8
A *D*
B *C*
將梯形的*ABCD*
往後翻摺，露出內側。

9
塗膠開始

10

11

12

13
依照中央
山線對摺，
改變方向。

到此為止是
基礎摺法

14
另一側的摺法
也相同。

15
谷線
另一側的
摺法也相同。

16
A
*A-B*的
2/5左右
B
將 ⇦ 打開壓平。
另一側的摺法也相同。

17
推入壓摺。

18
向內壓摺
2次。

19
調整形狀，完成。

孔雀A

用紙：
和紙（粗筋友禪紙‧薄襯裡）
21cm × 21cm
1張

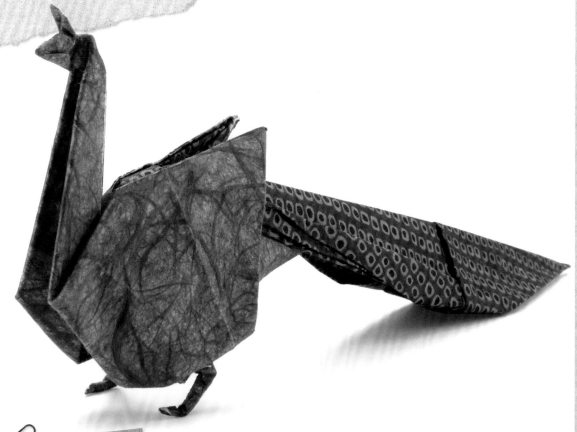

摺疊時的重點

　　從「恐龍的基本形」（p.11）開始。步驟❷～❹是將腳摺出的作業，這個作業在本基本形及「魚的基本形」中，都是我常用的手法，雖然不算困難，但是只看摺紙圖或許不易理解，請參考照片加以熟練。步驟⑲～⑳的△ABC如果太大的話，完成品會給人前傾不穩的感覺，請注意。也可以讓頸部上仰來緩和前傾的感覺。步驟⑳有一個翻摺開來以便露出內側的作業，塗膠請在這之後進行。也可以先在步驟❻的谷摺線之前的內側先進行塗膠。另外，包含這個作品在內，腳的部分都要在正面的所有隙縫中塗膠，然後確實地摺細。

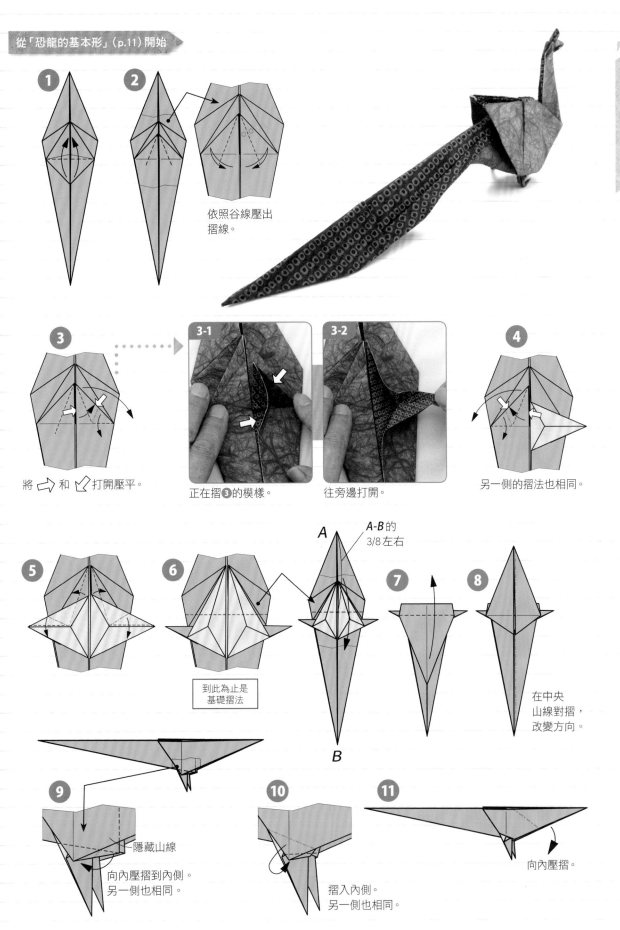

1

2

依照谷線壓出
摺線。

孔雀A

★★☆☆☆

3

3-1

3-2

4

將 ⇨ 和 ⇩ 打開壓平。

正在摺❸的模樣。

往旁邊打開。

另一側的摺法也相同。

5

6

A

*A-B*的
3/8左右

7

8

B

到此為止是
基礎摺法

在中央
山線對摺,
改變方向。

9

隱藏山線

向內壓摺到內側。
另一側也相同。

10

摺入內側。
另一側也相同。

11

向內壓摺。

23

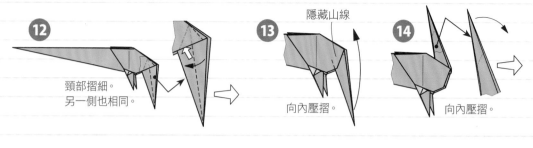

12 頸部摺細。
另一側也相同。

13 隱藏山線
向內壓摺。

14 向內壓摺。

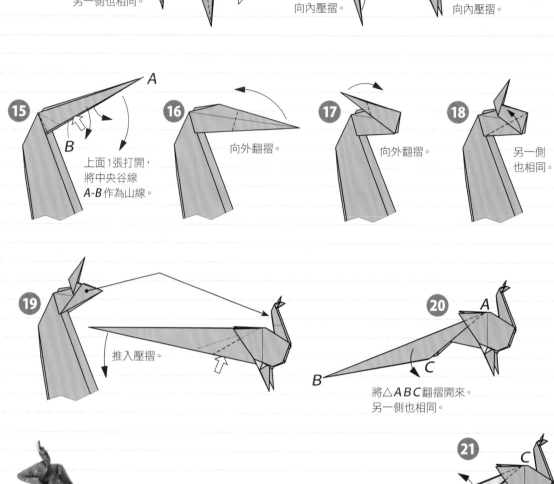

15 *A*
B
上面1張打開，
將中央谷線
A-B 作為山線。

16 向外翻摺。

17 向外翻摺。

18 另一側
也相同。

19 推入壓摺。

20 *A*
B
C
將△*ABC*翻摺開來。
另一側也相同。

21 *C*
A
B
翻開另一側的△*ABC*。

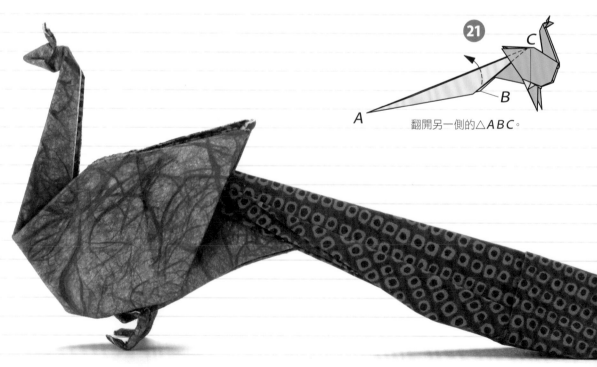

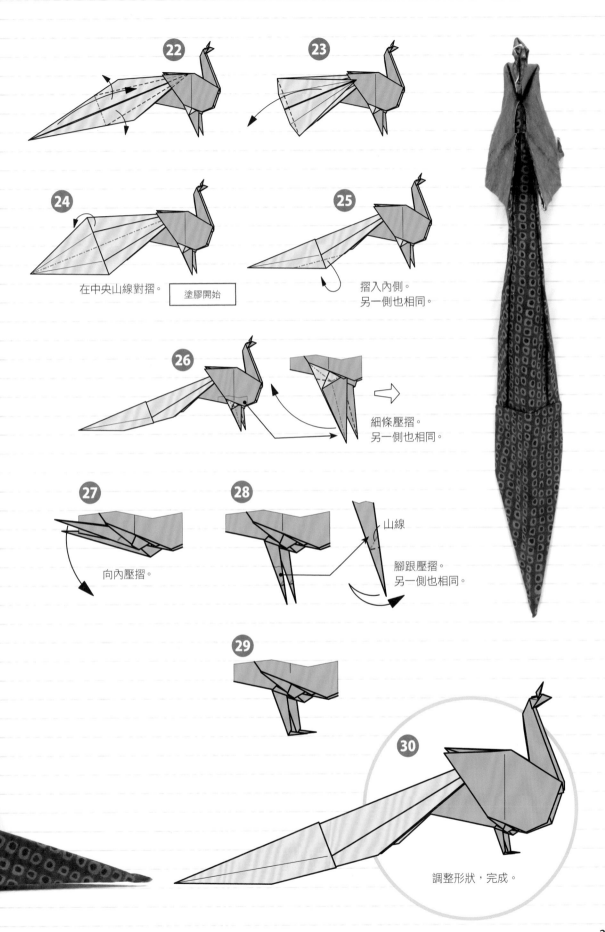

★☆☆☆☆

22

23

24
在中央山線對摺。 塗膠開始

25
摺入內側。
另一側也相同。

26
細條壓摺。
另一側也相同。

27
向內壓摺。

28
山線
腳跟壓摺。
另一側也相同。

29

30
調整形狀，完成。

孔雀B

用紙：
和紙（色粕紙）
30cm × 30cm
1張

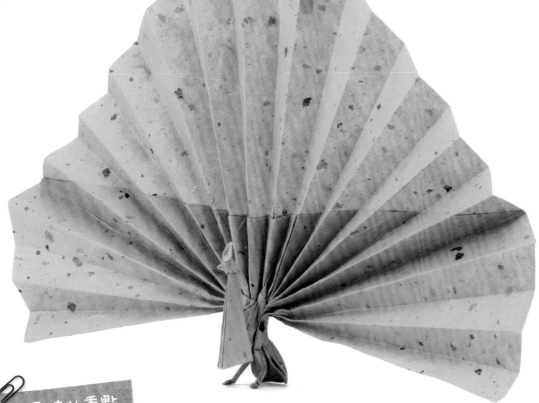

摺疊時的重點

　　這是羽毛呈扇形展開的孔雀。在步驟❺要進行「翻面壓摺」
（p.9）。翻面壓摺在本書中會經常出現，因此請務必熟練。在
步驟㉗要進行讓羽毛呈現扇形的16等分「蛇腹摺」（p.8），如
果覺得太困難的話，只摺8等分也沒關係。在步驟㉗之後會進行
將尾巴從羽毛中拉出的作業，進行塗膠時，要小心別把黏膠塗
到不該塗的地方。靠著拉出來的尾巴和2隻腳就可讓作品自行站
立，因此連腳的正面隙縫間也要確實地進行塗膠。

★★
☆☆
☆☆
☆

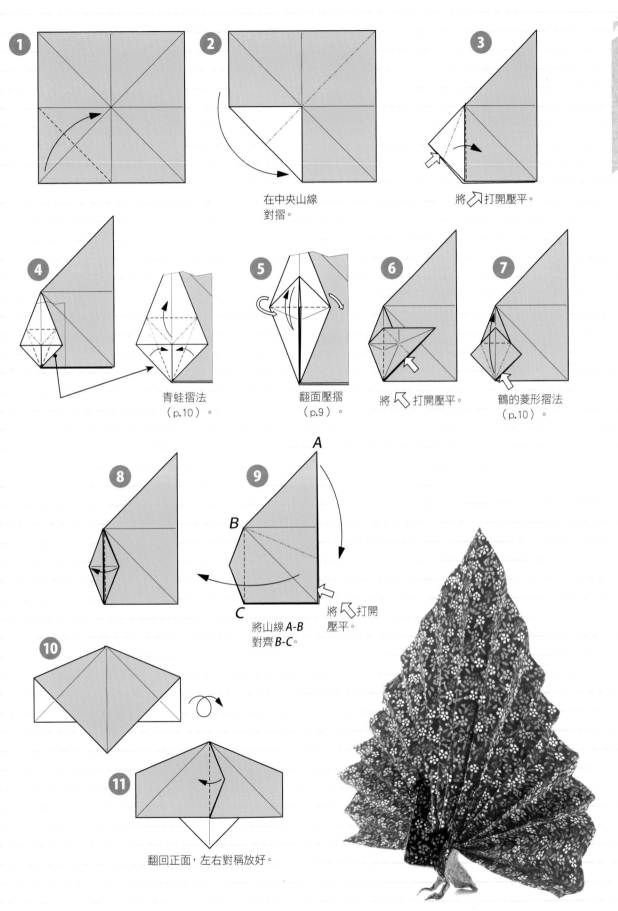

1

2 在中央山線
對摺。

3 將 ⤶ 打開壓平。

4 青蛙摺法
（p.10）。

5 翻面壓摺
（p.9）。

6 將 ⤶ 打開壓平。

7 鶴的菱形摺法
（p.10）。

8

9 A
B
C
將山線 A-B
對齊 B-C。
將 ⤶ 打開
壓平。

10

11 翻回正面，左右對稱放好。

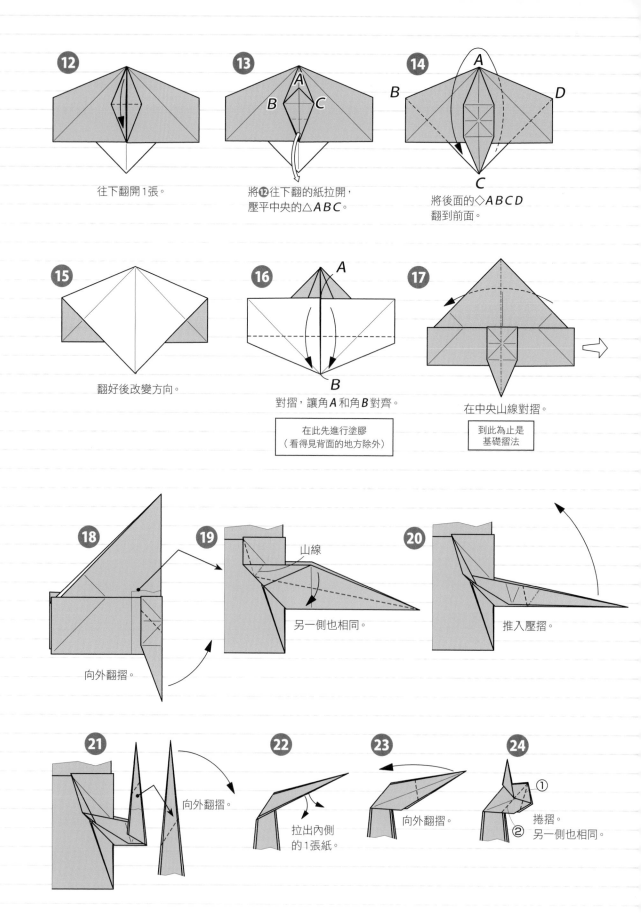

12 往下翻開1張。

13 將⑫往下翻的紙拉開，壓平中央的△*ABC*。

14 將後面的◇*ABCD*翻到前面。

15 翻好後改變方向。

16 對摺，讓角*A*和角*B*對齊。

在此先進行塗膠
（看得見背面的地方除外）

17 在中央山線對摺。

到此為止是
基礎摺法

18 向外翻摺。

19 山線

另一側也相同。

20 推入壓摺。

21 向外翻摺。

22 拉出內側的1張紙。

23 向外翻摺。

24 ① 捲摺。
② 另一側也相同。

28

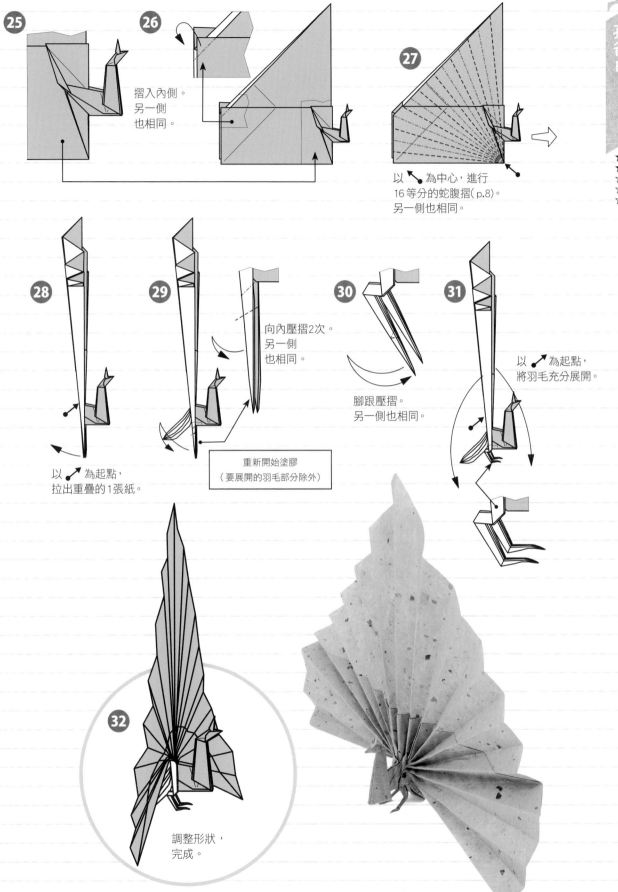

25

26 摺入內側。
另一側
也相同。

27 以 ↖ 為中心，進行
16等分的蛇腹摺(p.8)。
另一側也相同。

★★☆☆☆

28 以 ✐ 為起點，
拉出重疊的1張紙。

29 向內壓摺2次。
另一側
也相同。

重新開始塗膠
（要展開的羽毛部分除外）

30 腳跟壓摺。
另一側也相同。

31 以 ✐ 為起點，
將羽毛充分展開。

32 調整形狀，
完成。

29

烏鴉

用紙：
和紙（粗筋）
32cm × 32cm
1張

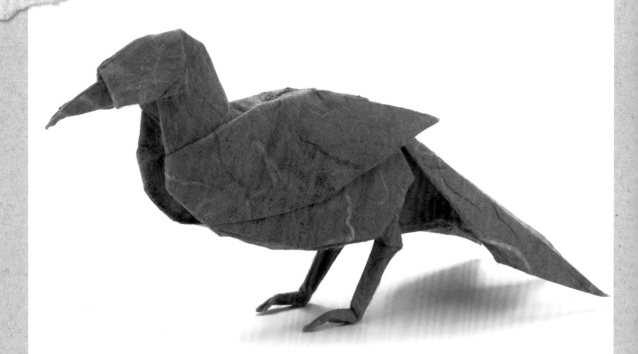

摺疊時的重點

　　2隻腳要用「翻面壓摺」（p.9）來製作。進行塗膠時，由於在步驟22會有將翅膀的一部分往內摺的作業，必須等這個作業結束後，才能為翅膀進行塗膠；也可以在摺完步驟5後，先將翅膀壓平，之後再開始塗膠。完成品的翅膀雖然不大，但尾羽會有3個尖角，因此不限於烏鴉，只要是想強調尾羽的鳥類，都可以活用這個基礎摺法。完成品只靠2隻腳張開站立或許有點困難，因此建議要塗膠。也可以稍加改變頭部的角度，做成鳥喙貼近地面吃餌的模樣，或是仰望天空的模樣等，各方面嘗試一下也很有趣喔！

★★☆☆☆

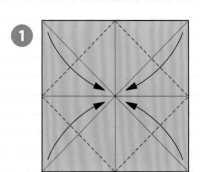

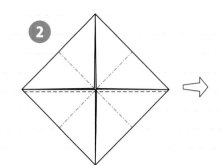

將此面朝下，
摺出「基本正方形」（p.10）。

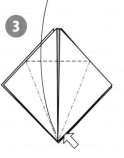

摺出「鶴的菱形」
（p.10）。

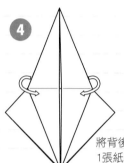

將背後重疊的
1張紙拉出來。

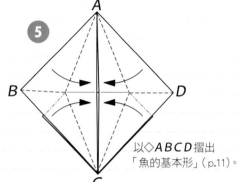

以◇ABCD摺出
「魚的基本形」（p.11）。

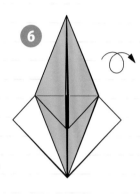

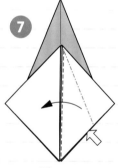

將 打開壓平。

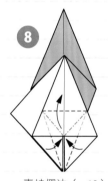

青蛙摺法（p.10）。

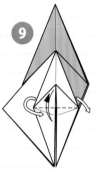

翻面壓摺（p.9）。

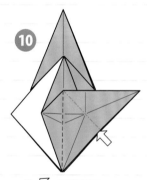

將 打開壓平。

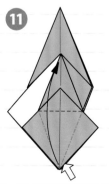

鶴的菱形摺法。

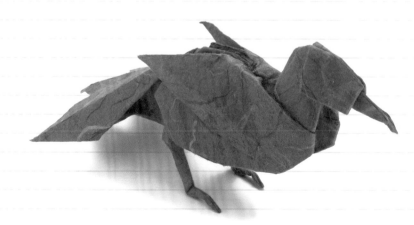

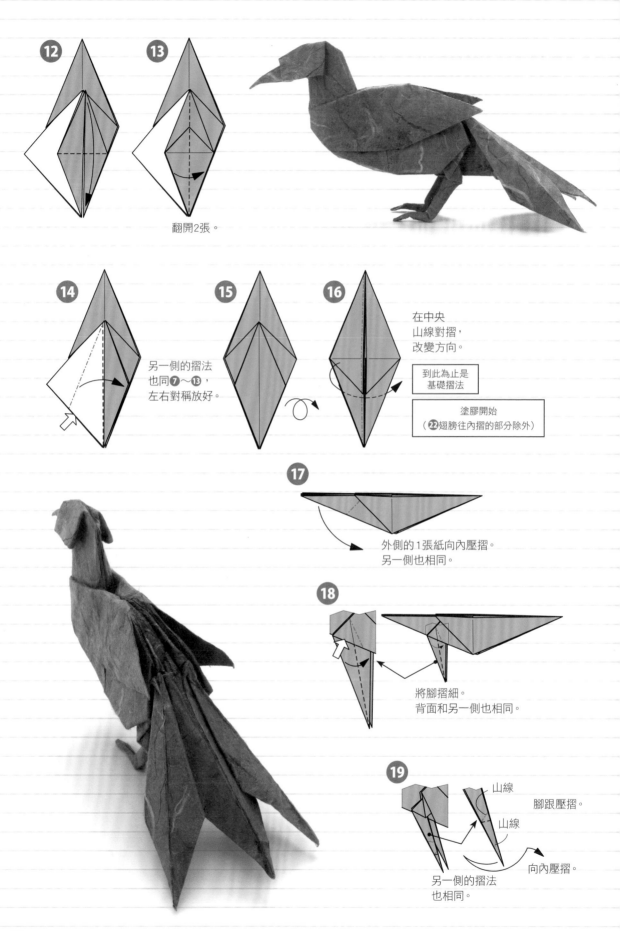

12 **13**

翻開2張。

14 另一側的摺法
也同 **7**~**13**，
左右對稱放好。

15 **16** 在中央
山線對摺，
改變方向。

到此為止是
基礎摺法

塗膠開始
（**22**翅膀往內摺的部分除外）

17

外側的1張紙向內壓摺。
另一側也相同。

18

將腳摺細。
背面和另一側也相同。

19 山線

山線

腳跟壓摺。

向內壓摺。

另一側的摺法
也相同。

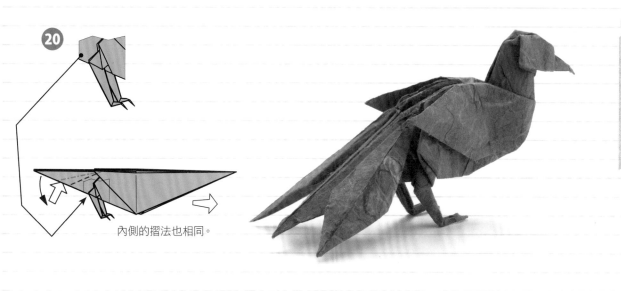

20

內側的摺法也相同。

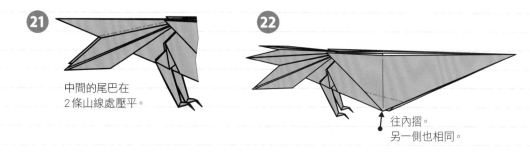

21

中間的尾巴在
2條山線處壓平。

22

往內摺。
另一側也相同。

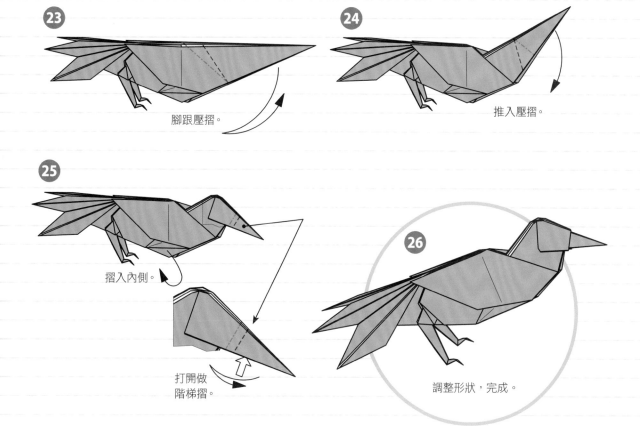

23

腳跟壓摺。

24

推入壓摺。

25

摺入內側。

打開做
階梯摺。

26

調整形狀，完成。

紅鸛

★用紙：
和紙（揉染暈色紙）
23cm × 23cm
1張

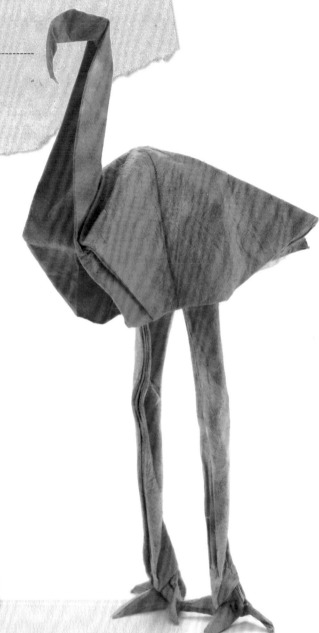

摺疊時的重點

　　2隻腳的腳爪，要先在步驟❶～㉓的作業中進行「仕込摺」（※）。仕込摺完成後，再從「鶴的基本形」開始摺起，因此算是比較容易摺疊的作品。要讓完成品自行站立，就必須要讓3根趾頭張開，以便取得平衡。此外，為了增加腳爪的強度，建議最好進行塗膠。塗膠也具有讓腳看起來更修長、更像紅鸛的效果。

※仕込摺
在基礎摺法完成前，將某各部位事先摺好的手法，就稱為「仕込摺」。在本書中，「紅鸛」的腳爪、「麻雀」（p.40）的腳爪、「龍」（p.102）的腳爪和鬍鬚、「鳳凰」（p.106）的腳爪等，都會使用到這個手法。

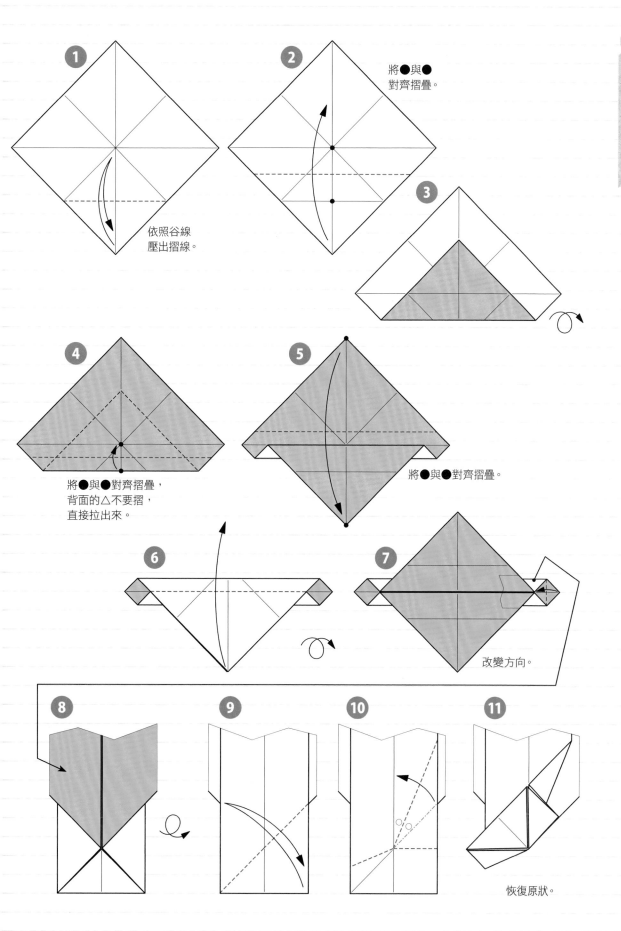

1 依照谷線
壓出摺線。

2 將●與●
對齊摺疊。

3

4 將●與●對齊摺疊，
背面的△不要摺，
直接拉出來。

5 將●與●對齊摺疊。

6

7 改變方向。

8

9

10

11 恢復原狀。

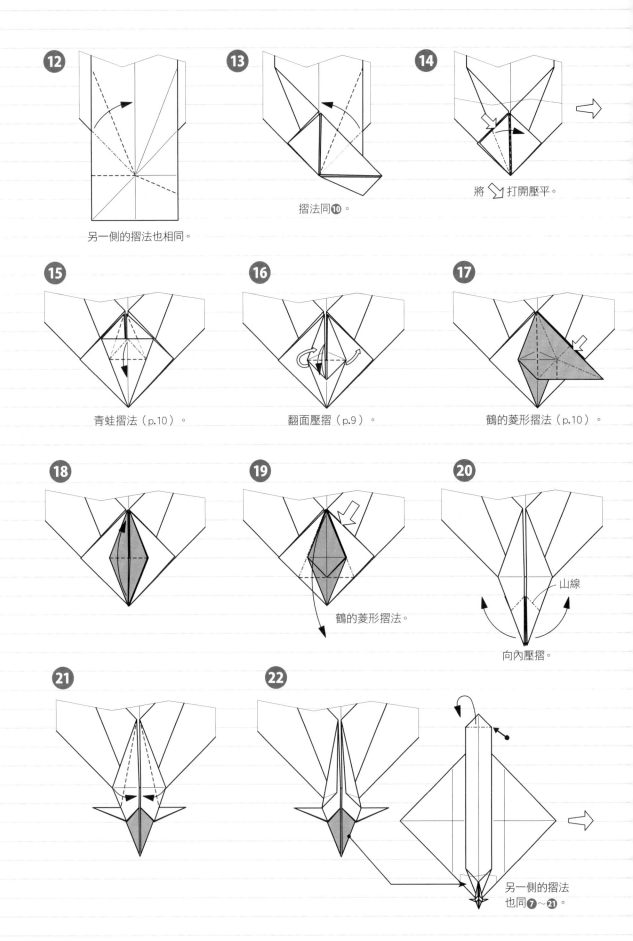

12 另一側的摺法也相同。

13 摺法同❿。

14 將 ⇲ 打開壓平。

15 青蛙摺法（p.10）。

16 翻面壓摺（p.9）。

17 鶴的菱形摺法（p.10）。

18

19 鶴的菱形摺法。

20 山線
向內壓摺。

21

22 另一側的摺法
也同❼～㉑。

★ ★ ☆ ☆
☆

23

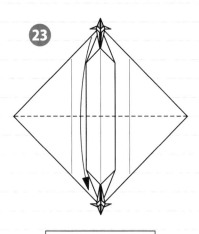

在此先進行塗膠
（看得見背面的地方除外）

24

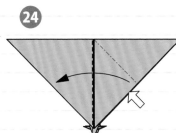

25

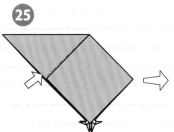

背面的摺法也相同，
摺出「基本正方形」
（p.10）。

26

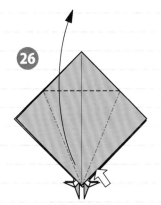

鶴的菱形摺法。
背面也相同。

27

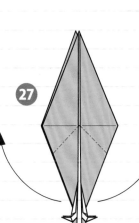

向內壓摺。

28

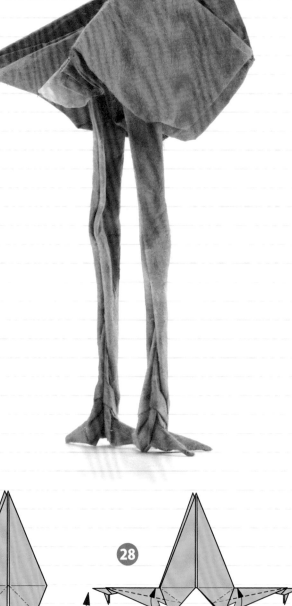

另一側的摺法也相同。

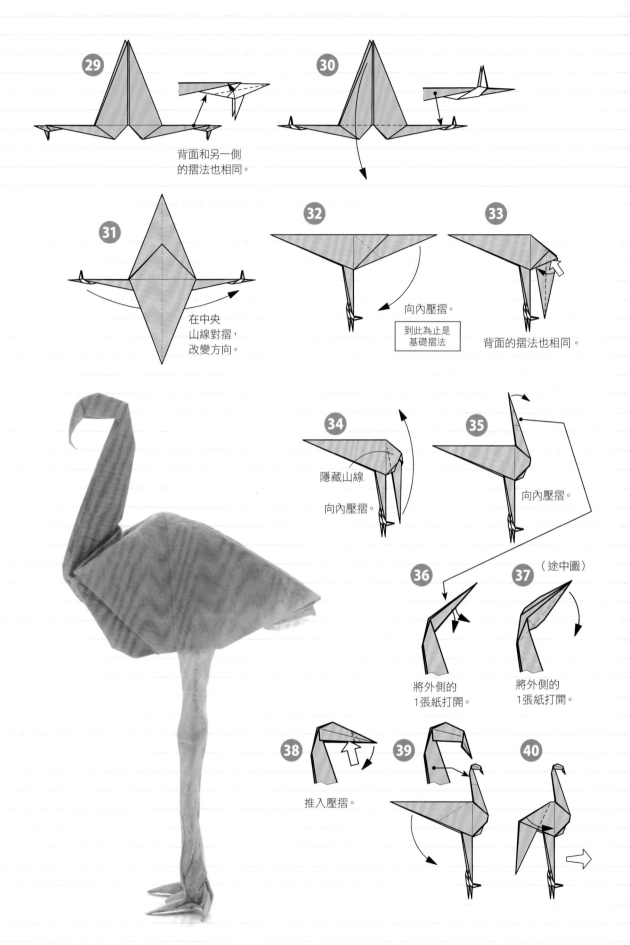

29 背面和另一側
的摺法也相同。

30

31 在中央
山線對摺，
改變方向。

32 向內壓摺。
到此為止是
基礎摺法

33 背面的摺法也相同。

34 隱藏山線
向內壓摺。

35 向內壓摺。

36 將外側的
1張紙打開。

37 （途中圖）
將外側的
1張紙打開。

38 推入壓摺。

39

40

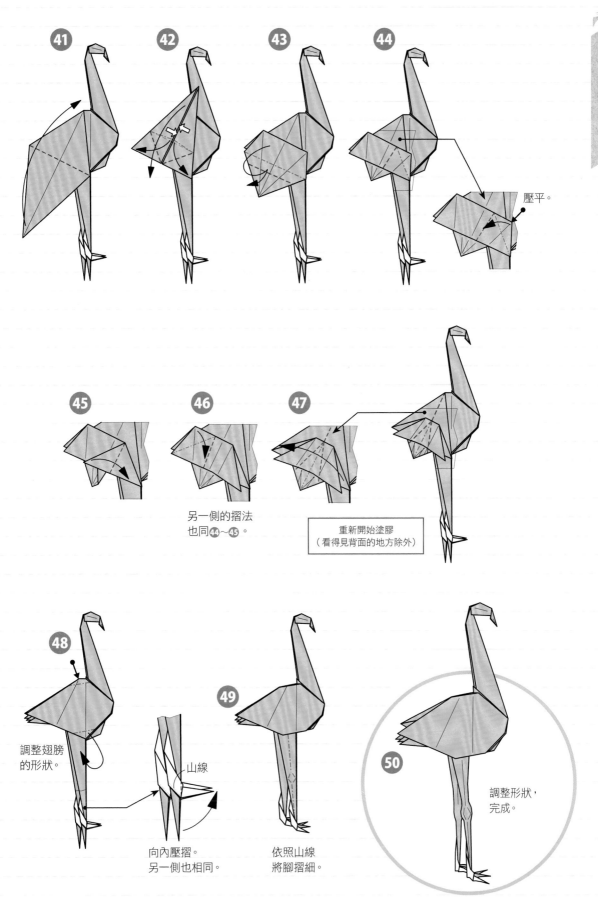

★★☆☆☆

壓平。

另一側的摺法
也同44～45。

重新開始塗膠
（看得見背面的地方除外）

調整翅膀
的形狀。

山線

向內壓摺。
另一側也相同。

依照山線
將腳摺細。

調整形狀，
完成。

麻雀

用紙：
和紙（粗筋）
22cm × 22cm
1張

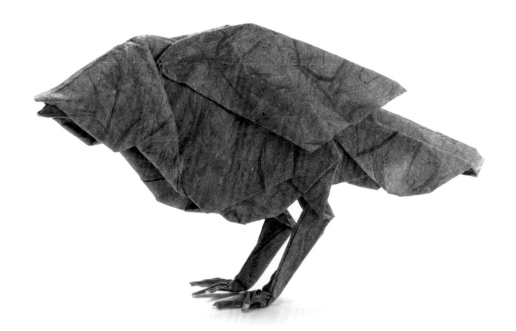

摺疊時的重點

　　腳爪部分以「仕込摺」（p.34）來製作。步驟❹～❿摺疊爪子的作業我稱之為「爪摺」（※），在擬真摺紙中是經常會用到的手法，請務必加以熟練。摺疊翅膀的作業（步驟❸❹～❸❼）為「隨意摺」（p.14），因此請一邊對照摺紙圖一邊進行。步驟❹❶將尾羽拉高的作業可以讓尾羽更靠近身體，讓作品顯得更大，形狀也會更加精巧緊緻。進行最後修飾時，要將上方的鳥喙稍微捏一下，讓下方的鳥喙略微露出即可。另外，在本書中雖然沒有標示，但腹部也可以用「Inside Out」（p.20）的手法露出內側的顏色（通常是白色），上級者不妨挑戰一下吧！

※ 爪摺
步驟❹～❿摺疊爪子的作業稱為「爪摺」。在本書中會於摺疊「龍」（p.102）等的爪子時使用。

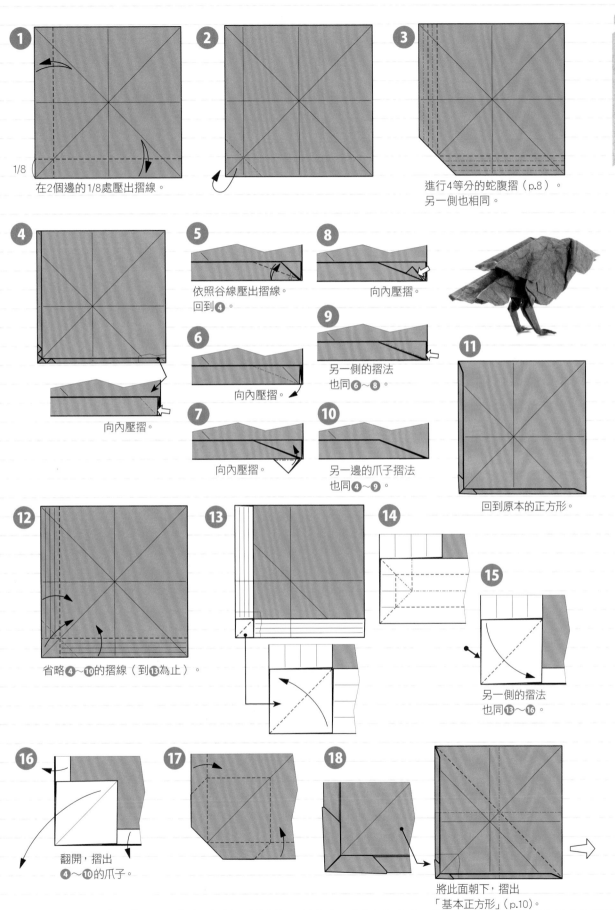

1
1/8
在2個邊的1/8處壓出摺線。

2

3
進行4等分的蛇腹摺（p.8）。
另一側也相同。

★★★☆☆

4
向內壓摺。

5
依照谷線壓出摺線。
回到❹。

6
向內壓摺。

7
向內壓摺。

8
向內壓摺。

9
另一側的摺法
也同❻～❽。

10
另一邊的爪子摺法
也同❹～❾。

11
回到原本的正方形。

12
省略❹～❿的摺線（到❸為止）。

13

14

15
另一側的摺法
也同❸～⓰。

16
翻開，摺出
❹～❿的爪子。

17

18
將此面朝下，摺出
「基本正方形」（p.10）。

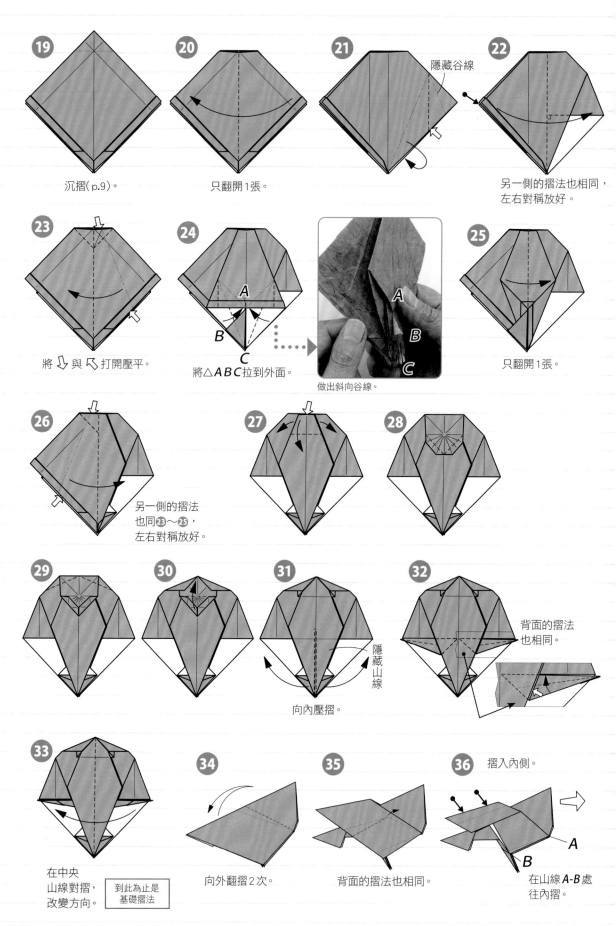

19 沉摺（p.9）。

20 只翻開1張。

21 隱藏谷線

22 另一側的摺法也相同，左右對稱放好。

23 將 ⬇ 與 ↖ 打開壓平。

24 將△ABC拉到外面。

做出斜向谷線。

25 只翻開1張。

26 另一側的摺法也同❷❸～❷❺，左右對稱放好。

27

28

29

30

31 隱藏山線

向內壓摺。

32 背面的摺法也相同。

33 在中央山線對摺，改變方向。

到此為止是基礎摺法

34 向外翻摺2次。

35 背面的摺法也相同。

36 摺入內側。

A

B

在山線 A-B 處往內摺。

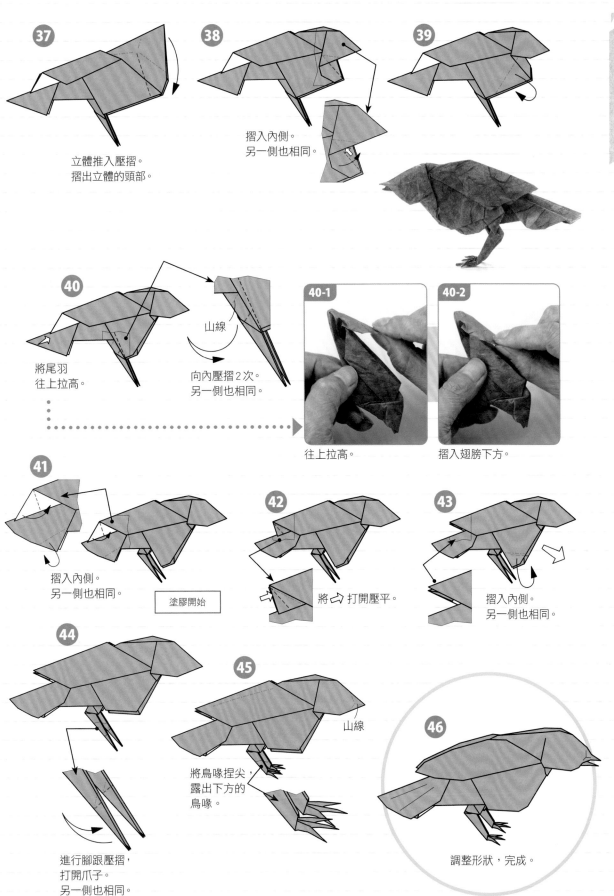

★★★
★★★
☆☆
☆☆

37

立體推入壓摺。
摺出立體的頭部。

38

摺入內側。
另一側也相同。

39

40

將尾羽
往上拉高。

山線

向內壓摺2次。
另一側也相同。

40-1

往上拉高。

40-2

摺入翅膀下方。

41

摺入內側。
另一側也相同。

塗膠開始

42

將 ⤵ 打開壓平。

43

摺入內側。
另一側也相同。

44

進行腳跟壓摺,
打開爪子。
另一側也相同。

45

山線

將鳥喙捏尖,
露出下方的
鳥喙。

46

調整形狀,完成。

海鷗

★用紙：
和紙（粗入雲龍紙）
32cm × 32cm
1張

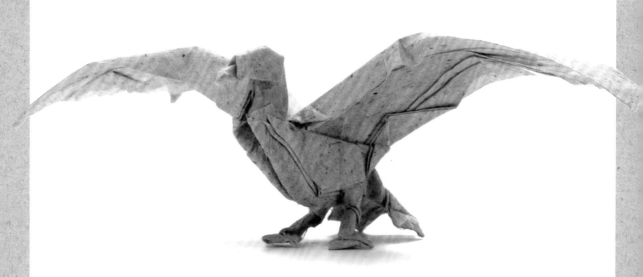

摺疊時的重點

　　2隻腳要用「翻面壓摺」（p.9）來製作。這個作品張開的雙翼是用比較簡單的方法來摺的，因此也可以應用於其他鳥類的製作上。步驟㉒進行摺疊腳的作業時，要摺出細細的腳根部。這個步驟也會經常出現在擬真摺紙中，因此最好要加以熟練。要摺動物的耳朵時也可以使用這個摺法。步驟㉝是將翅膀做出皺褶的作業，要注意別讓谷線和山線集中的起點錯開了。摺好所有的皺褶後，再以水平方向的谷線來摺腳。最後修飾時，只要在翅膀前側加入谷線，調整好形狀，即使從正面看過去，翅膀也能顯得厚實有分量。

海鷗

★★★
★★★
☆

只將1張紙依照谷線折疊。

將 ⬆ 打開壓平。

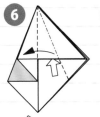 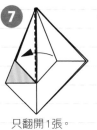 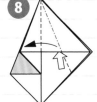 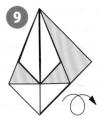 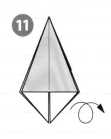

將 ⬆ 打開壓平。　只翻開1張。　　　　　　　　　　　　　　將 ⬆ 打開壓平。

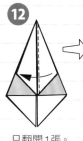 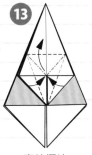 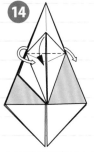

只翻開1張。

青蛙摺法
（p.10）。

翻面壓摺
（p.9）。

鶴的菱形摺法
（p.10）。

翻開2張。

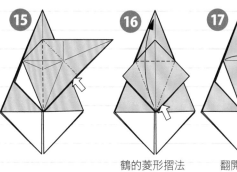 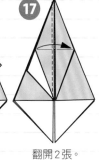

另一側的摺法
也同⑫～⑰，
左右對稱放好。

向內壓摺。

向內壓摺。

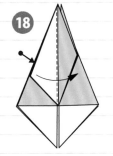 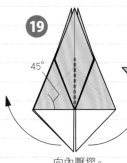

隱藏山線　　將 ⬅ 打開壓平。

A

將谷線 A-B 作為山線。
內側也相同。

B　向內壓摺。

（途中圖）

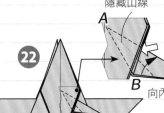

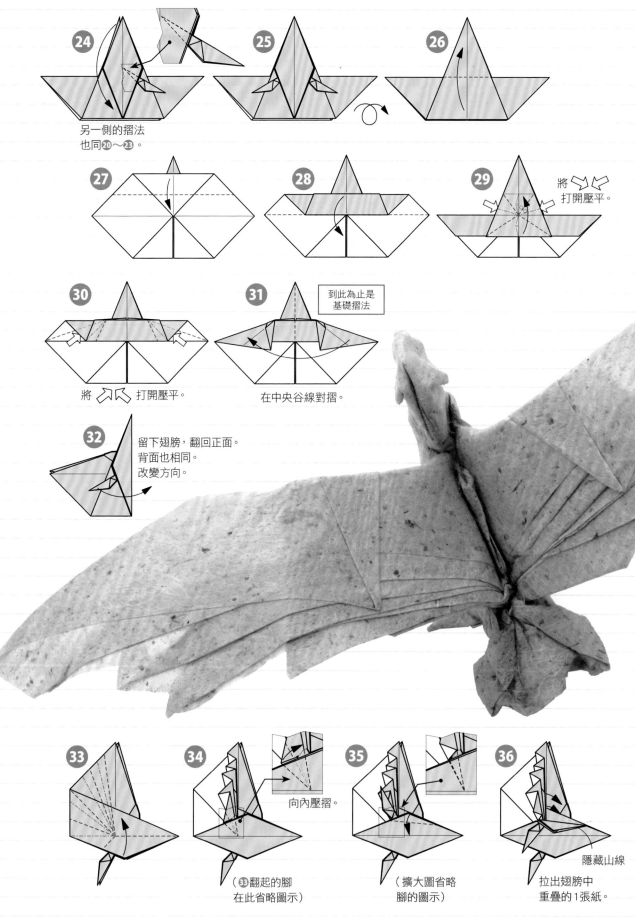

24 另一側的摺法
也同 ⑳～㉓。

25

26

27

28

29 將 打開壓平。

30 將 打開壓平。

31 在中央谷線對摺。

到此為止是
基礎摺法

32 留下翅膀，翻回正面。
背面也相同。
改變方向。

33

34 向內壓摺。
（㉝翻起的腳
在此省略圖示）

35 （擴大圖省略
腳的圖示）

36 隱藏山線
拉出翅膀中
重疊的1張紙。

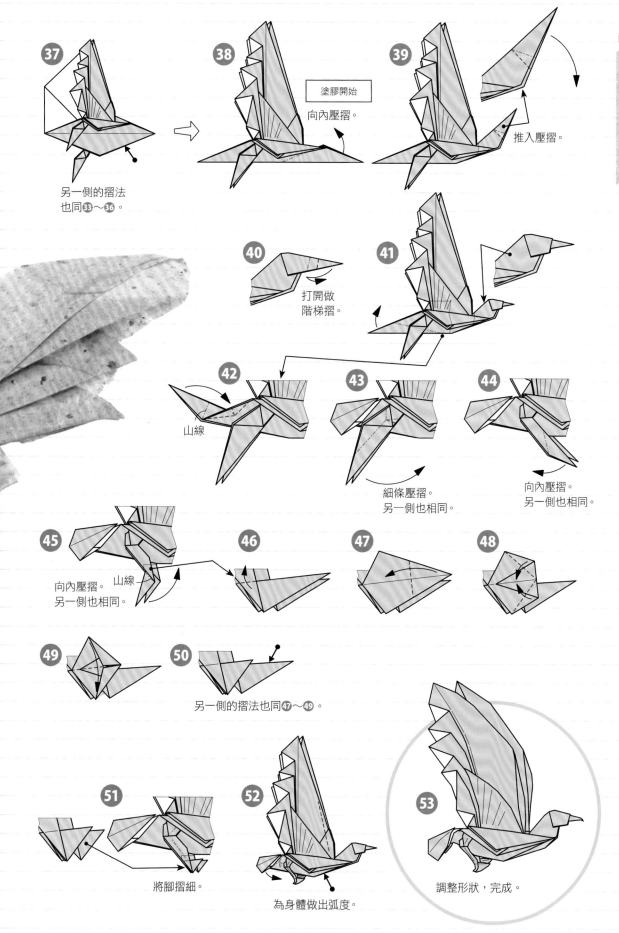

★★★
★★★
★★☆

37

另一側的摺法
也同 ③③～③⑥。

38

塗膠開始

向內壓摺。

39

推入壓摺。

40

打開做
階梯摺。

41

42

山線

43

細條壓摺。
另一側也相同。

44

向內壓摺。
另一側也相同。

45

向內壓摺。　山線
另一側也相同。

46

47

48

49

50

另一側的摺法也同 ④⑦～④⑨。

51

將腳摺細。

52

為身體做出弧度。

53

調整形狀，完成。

冠魚狗

★ 用紙：
和紙（粕入雲龍紙）
32cm × 32cm
1張

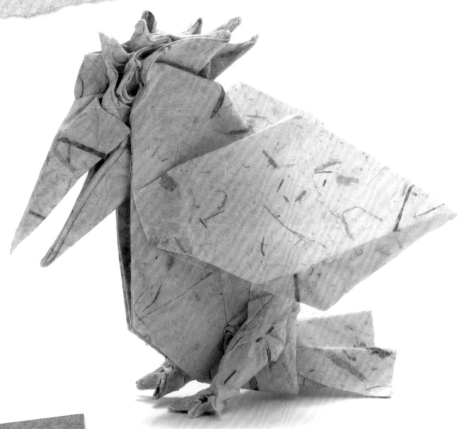

摺疊時的重點

　　步驟⓫～⓰的作業雖然在大小及方向上有些出入，但跟「麻雀」（p.40）摺腳爪的作業是一樣的，必須先進行1次「爪摺」。步驟㉓的山線，要將可以看見背面的△部翻開，以谷線來摺會比較容易。步驟㉗～㉘的五角形沉摺雖然很困難，但請務必參考解說照片來挑戰看看。如果少了這個作業，腳的部分就會出現2條連續的山線，步驟㊿之後摺疊腳爪的作業就無法進行了。步驟㉘之後在摺疊頭部冠毛時，要錯開尖角地摺，做出許多小小尖角從頭部冒出的樣子。

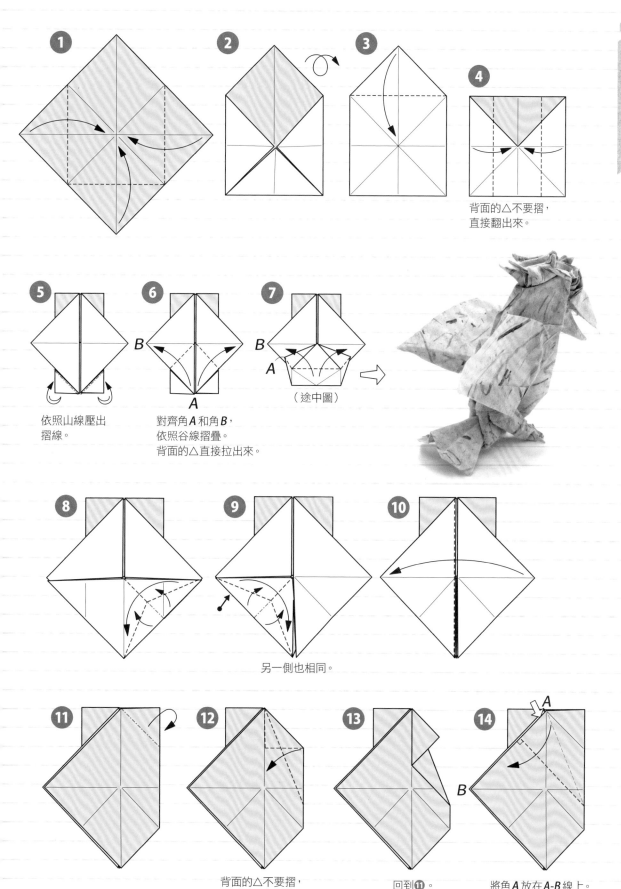

★★★
★★★
★★★
★★☆

4 背面的△不要摺，
直接翻出來。

5 依照山線壓出
摺線。

6 對齊角*A*和角*B*，
依照谷線摺疊。
背面的△直接拉出來。

B

A

7 *B*

A

（途中圖）

9 另一側也相同。

12 背面的△不要摺，
直接翻出來。

13 回到⑪。

14 *A*

B

將角*A*放在*A-B*線上。

49

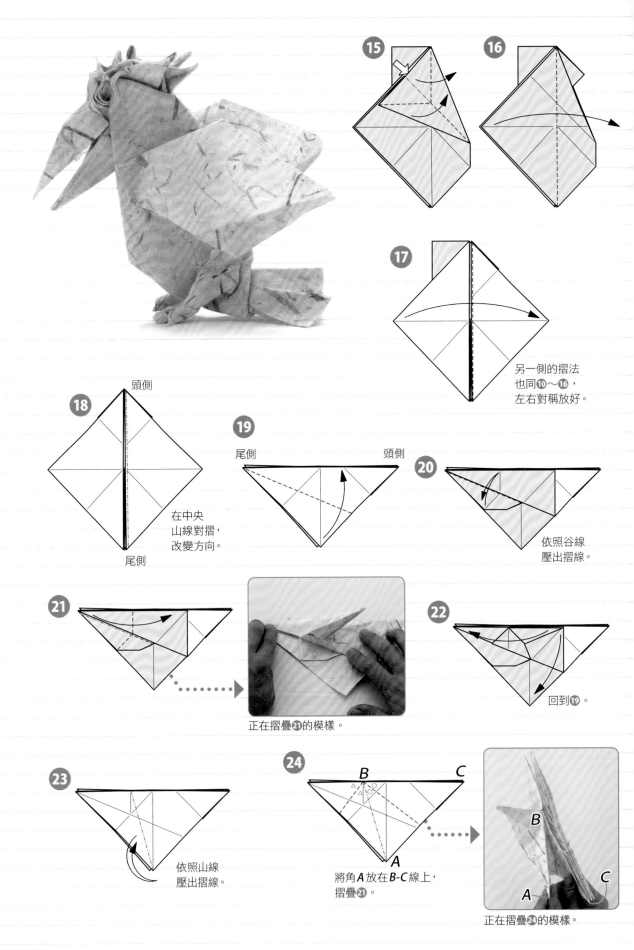

15

16

17

另一側的摺法
也同⑩～⑯，
左右對稱放好。

18 頭側

尾側

在中央
山線對摺，
改變方向。

19 尾側　　　　　　頭側

20

依照谷線
壓出摺線。

21

正在摺疊㉑的模樣。

22

回到⑲。

23

依照山線
壓出摺線。

24 B　　　C

A

將角 **A** 放在 **B-C** 線上，
摺疊㉑。

B

C

A

正在摺疊㉔的模樣。

25

26

27

將上側的山線 **A-F** 和
緊接著的谷線 **F-B** 都
作為山線打開。

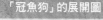

27-1

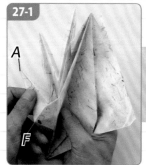

一邊注意山線 **A-F**，
一邊進行。

27-2

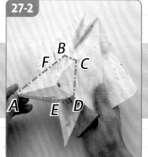

將包含山線 **A-B** 在內的五角
形作為山線，開始摺疊（參
照展開圖）。

27-3

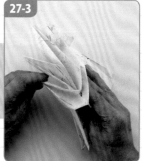

將五角形壓入下面並摺疊。

28

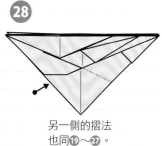

另一側的摺法
也同**19**～**27**。

29

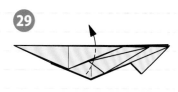

30

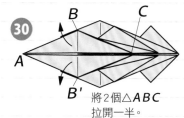

將2個△**ABC**
拉開一半。

31

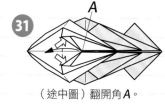

（途中圖）翻開角 **A**。

32（途中圖）

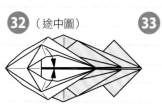

將裡面半開的地方閉合。

33

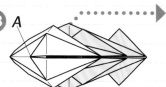

將半開的地方更加拉開，
將角**A**拉到外面。

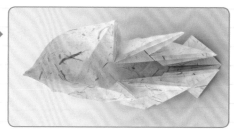

角**A**被拉到外面的模樣。

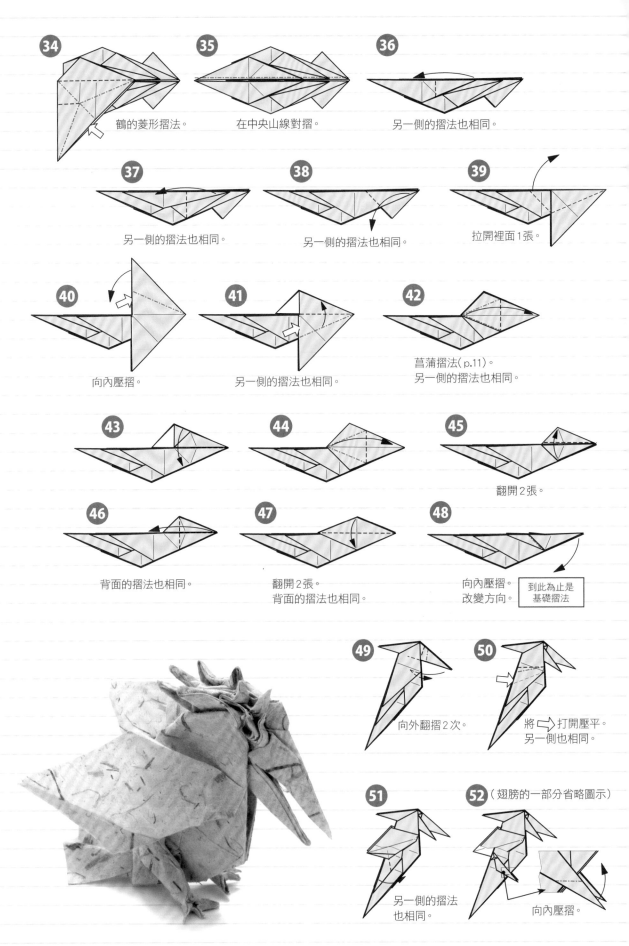

34 鶴的菱形摺法。

35 在中央山線對摺。

36 另一側的摺法也相同。

37 另一側的摺法也相同。

38 另一側的摺法也相同。

39 拉開裡面1張。

40 向內壓摺。

41 另一側的摺法也相同。

42 菖蒲摺法(p.11)。
另一側的摺法也相同。

43

44

45 翻開2張。

46 背面的摺法也相同。

47 翻開2張。
背面的摺法也相同。

48 向內壓摺。
改變方向。

到此為止是
基礎摺法

49 向外翻摺2次。

50 將 ⇨ 打開壓平。
另一側也相同。

51 另一側的摺法
也相同。

52 (翅膀的一部分省略圖示)
向內壓摺。

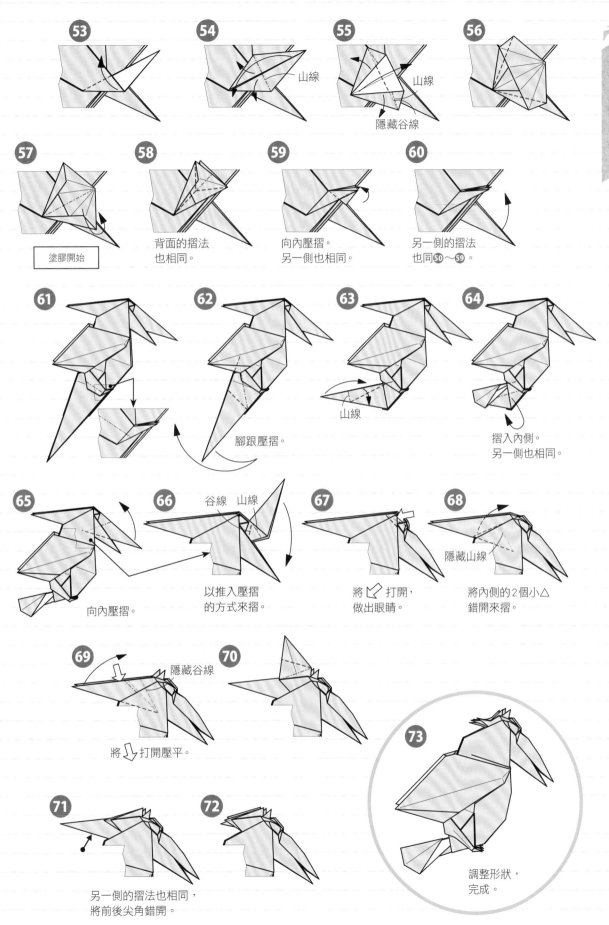

53 **54** 山線

55 山線

隱藏谷線

56

57 塗膠開始

58 背面的摺法
也相同。

59 向內壓摺。
另一側也相同。

60 另一側的摺法
也同50～59。

61

62 腳跟壓摺。

63 山線

64 摺入內側。
另一側也相同。

65 向內壓摺。

66 谷線　山線
以推入壓摺
的方式來摺。

67 將 ⤶ 打開，
做出眼睛。

68 隱藏山線
將內側的2個小△
錯開來摺。

69 隱藏谷線
將 ⬇ 打開壓平。

70

71 另一側的摺法也相同，
將前後尖角錯開。

72

73 調整形狀，
完成。

鷲

用紙：
和紙（揉染暈色紙）
32cm × 32cm
1張

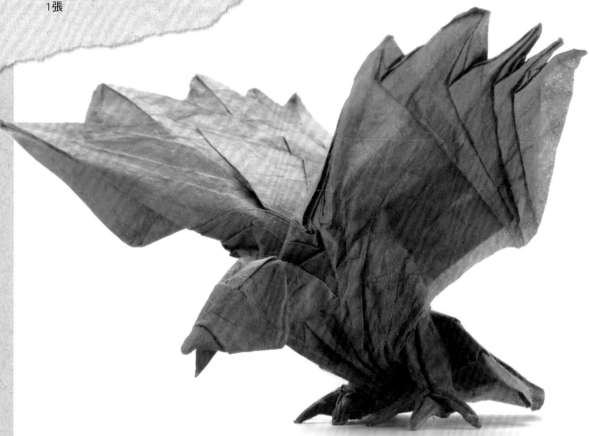

摺疊時的重點

　　這是「16等分蛇腹摺」的作品。在本書中雖然也是難易度特別高的作品，但是較為複雜的蛇腹摺只有到前半部而已，只要確實地按照摺紙圖摺到步驟27，接下來就能比較輕鬆地完成基礎摺法了。進行蛇腹摺時，到基礎摺法完成為止，新的摺線只有短短的45°線而已，除此之外的摺線都要維持最初的16等分線，注意不要有多餘的（錯開的）摺線。由於在步驟32反摺的3個角會變得非常厚，因此請儘量選擇輕薄又不易破損的紙張來製作。雖然沒有標出圖示，但為了讓翅膀從正面看過去顯得厚實巨大，完成品不妨跟「海鷗」（P.44）一樣，在翅膀的前側加入谷線。

※16等分蛇腹摺

將邊長分成16等分進行蛇腹摺。在本書中，「中國鳥龍」（p.98）也會用到這個技巧。

★★★
★★★
★

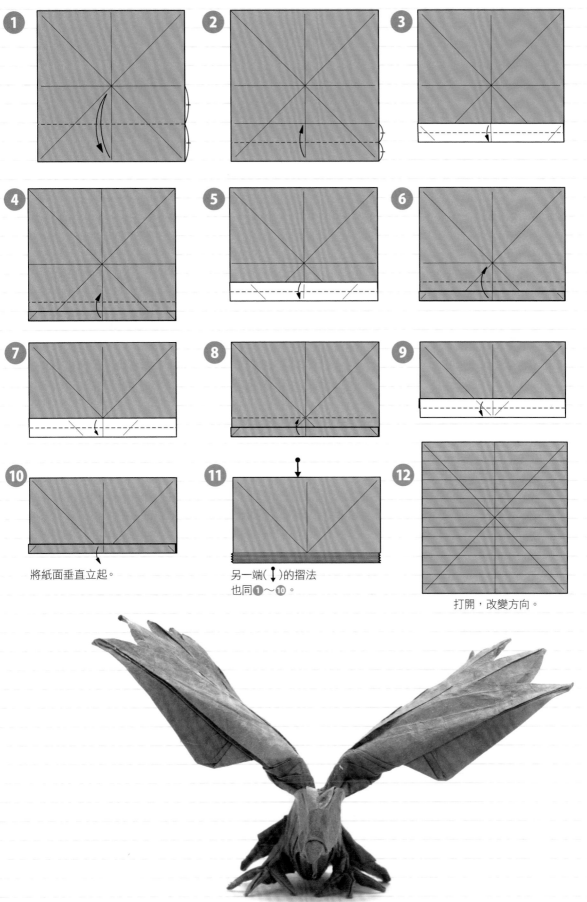

①

②

③

④

⑤

⑥

⑦

⑧

⑨

⑩ 將紙面垂直立起。

⑪ 另一端(↕)的摺法
也同①～⑩。

⑫ 打開,改變方向。

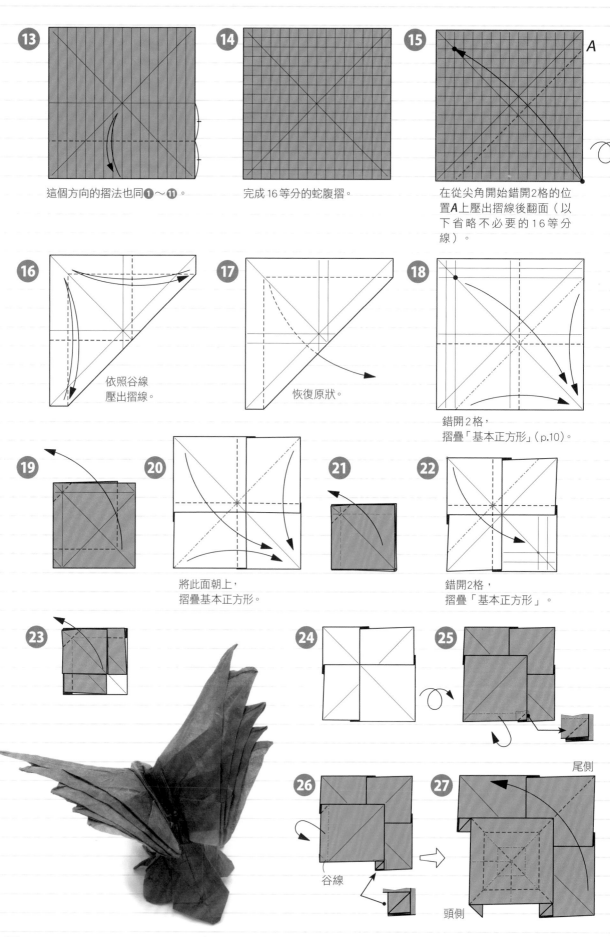

13 這個方向的摺法也同❶～⓫。

14 完成16等分的蛇腹摺。

15 在從尖角開始錯開2格的位置*A*上壓出摺線後翻面（以下省略不必要的16等分線）。

16 依照谷線壓出摺線。

17 恢復原狀。

18 錯開2格，摺疊「基本正方形」（p.10）。

19

20 將此面朝上，摺疊基本正方形。

21

22 錯開2格，摺疊「基本正方形」。

23

24

25

26 谷線

27 尾側

頭側

28

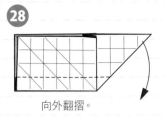

向外翻摺。

29

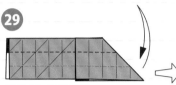

再做2次向外翻摺。

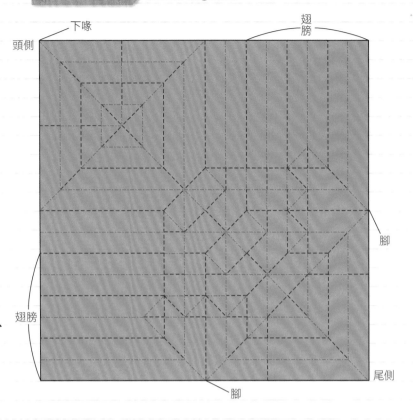

下喙　翅膀
頭側
腳
翅膀
腳
尾側

★★★
★★★
★

30

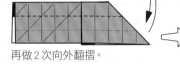

在左邊數來第8格和
第9格中壓出45°的山線，
加以摺疊。另一側也相同。

| 30-1 | 30-2 | 30-3 |

一邊找出左邊數來第8格和
第9格，一邊打開。

在左邊數來第8格和第9格
中壓出45°的山線。

一邊拉開山線，一邊摺疊。

31

B　*A*

到此為止是
基礎摺法

壓平角*A*和角*B*。

| 31-1 | 31-2 | 31-3 |

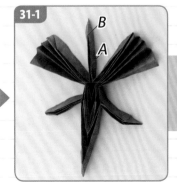 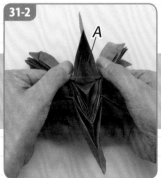 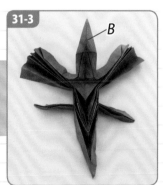

從上方俯視**31**的模樣。

正在壓平角*A*的模樣。

正在壓平角*B*的模樣。

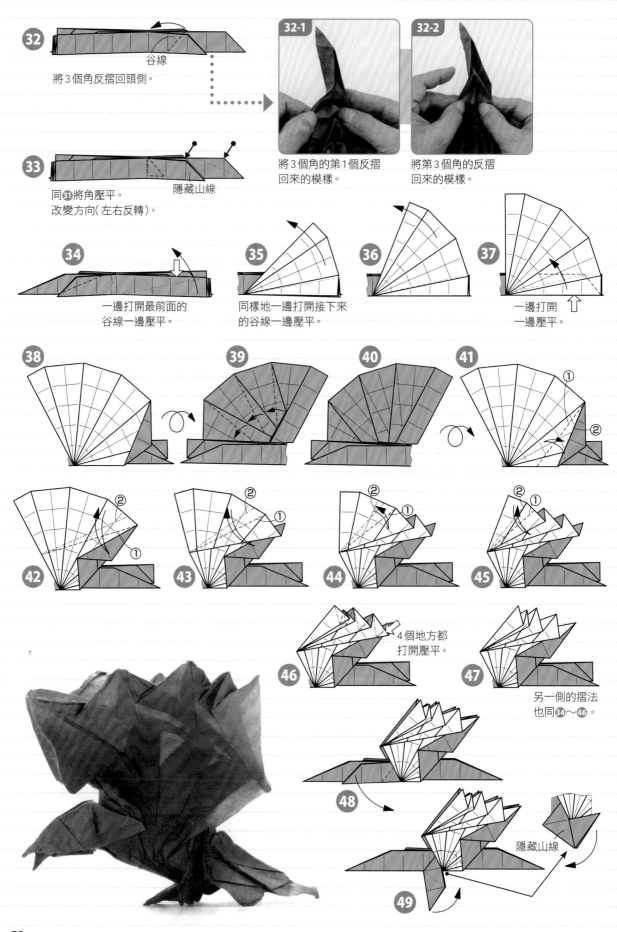

32 谷線

將3個角反摺回頭側。

32-1 將3個角的第1個反摺回來的模樣。

32-2 將第3個角的反摺回來的模樣。

33 隱藏山線

同 ❸ 將角壓平。
改變方向(左右反轉)。

34 一邊打開最前面的谷線一邊壓平。

35 同樣地一邊打開接下來的谷線一邊壓平。

36

37 一邊打開一邊壓平。

38

39

40

41 ① ②

42 ② ①

43 ② ①

44 ② ①

45 ② ①

46 4個地方都打開壓平。

47 另一側的摺法也同 ❸~❹。

48

49 隱藏山線

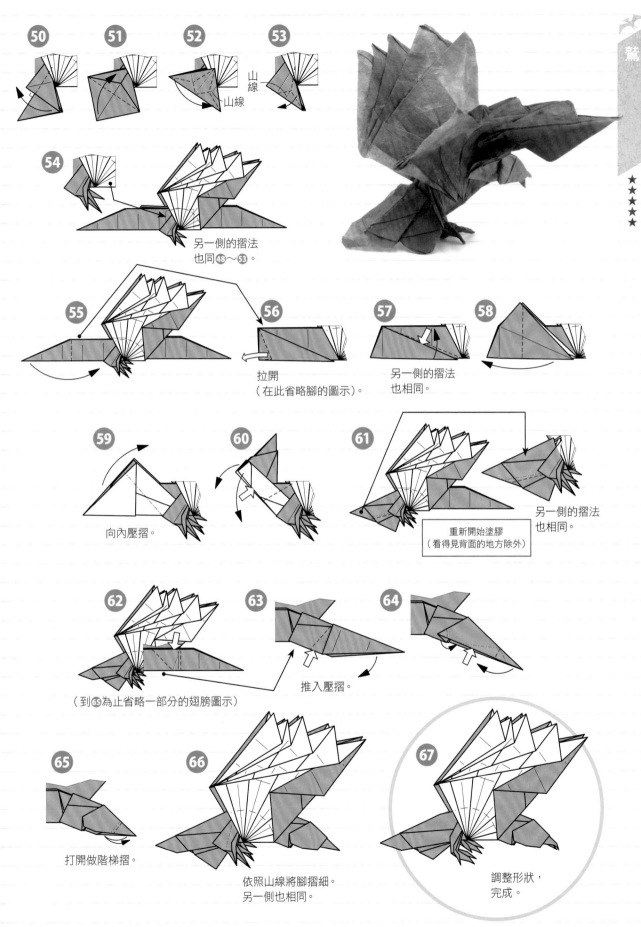

50 **51** **52** **53**

山線
山線

54

另一側的摺法
也同⑱～㊿。

55 **56** **57** **58**

拉開
（在此省略腳的圖示）。

另一側的摺法
也相同。

59 **60** **61**

向內壓摺。

重新開始塗膠
（看得見背面的地方除外）

另一側的摺法
也相同。

62 **63** **64**

（到㊋為止省略一部分的翅膀圖示）

推入壓摺。

65 **66** **67**

打開做階梯摺。

依照山線將腳摺細。
另一側也相同。

調整形狀，
完成。

飛蝗

★ 用紙：
和紙（粕入雲龍紙）
18cm × 18cm
2張

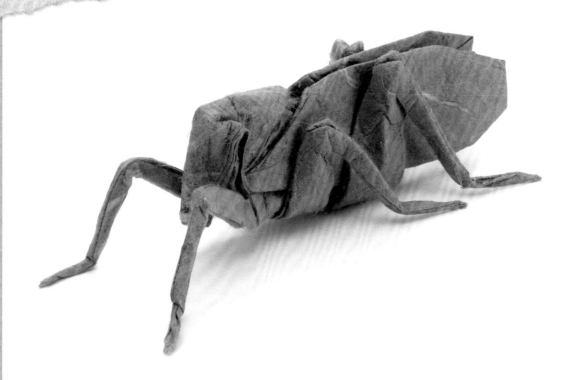

摺疊時的重點

　　這是從「菖蒲的基本形」（p.11）開始，用2張紙完成的作品。雖然用1張紙也能完成，但昆蟲的6隻腳要用1張紙來做時，就必須要將角角（※）以外的角也用來摺腳，可能會讓腳的粗細平衡變得不佳。用2張紙來製作的優點是，能夠比較簡單地從基本形開始摺起，而且所用的紙張也只需要用1張紙來摺的大約一半即可，後半身的4隻腳，只要將細條壓摺的角度做成銳角，就能展現精悍的感覺。在步驟⓾將腳往上摺時，要跟「燕子」（p.20）的翅膀一樣，連同身體的一部分也一起反摺。要維持反摺的腳形狀，就必須要塗膠。另外，從正上方往下看時，腳的角度也請加以參考。

※角角
角角就是指利用色紙的正方形4個角來製作的角。使用角角，可以比較簡單地摺出腳。另外，使用邊來製作的角則稱為「邊角」（p.67）。

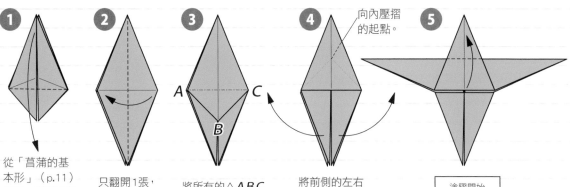

1
從「菖蒲的基本形」（p.11）開始，其他3處的摺法也相同。

2
只翻開1張，讓左右對稱（背面也相同）。

3
A *C*
B
將所有的△*ABC*都摺入內側。

4
向內壓摺的起點。
將前側的左右兩角向內壓摺。

5
塗膠開始

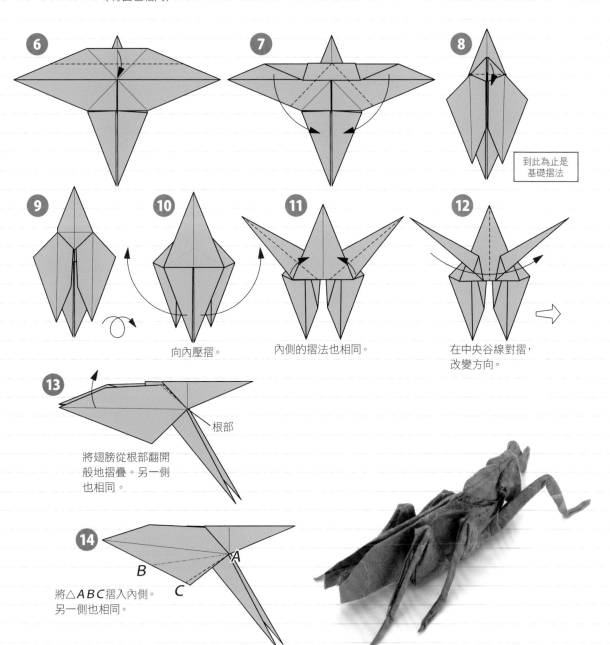

6

7

8
到此為止是基礎摺法

9

10
向內壓摺。

11
內側的摺法也相同。

12
在中央谷線對摺，改變方向。

13
根部
將翅膀從根部翻開般地摺疊。另一側也相同。

14
A
B
C
將△*ABC*摺入內側。另一側也相同。

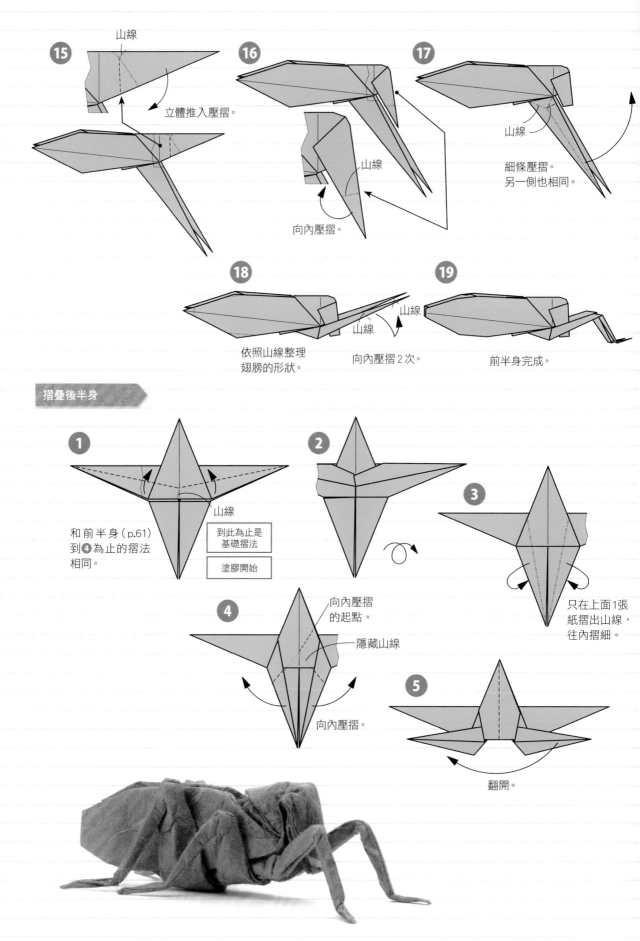

15 山線

立體推入壓摺。

16 山線

向內壓摺。

17 山線

細條壓摺。
另一側也相同。

18

依照山線整理
翅膀的形狀。

山線

19 山線

向內壓摺2次。

前半身完成。

摺疊後半身

1 山線

和前半身（p.61）
到❹為止的摺法
相同。

到此為止是
基礎摺法

塗膠開始

2

3

只在上面1張
紙摺出山線，
往內摺細。

4 向內壓摺
的起點。

隱藏山線

向內壓摺。

5

翻開。

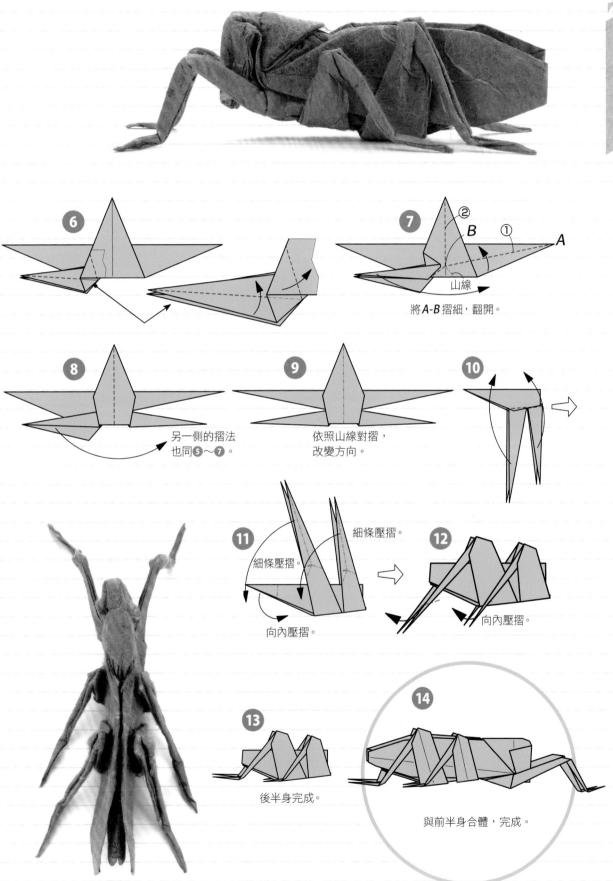

6

7

②
B
①
A
山線

將 *A-B* 摺細，翻開。

8

另一側的摺法
也同❺～❼。

9

依照山線對摺，
改變方向。

10

11

細條壓摺。

細條壓摺。

向內壓摺。

12

向內壓摺。

13

後半身完成。

14

與前半身合體，完成。

蝴蝶

★用紙：
和紙（揉染暈色紙）
22cm × 22cm
1張

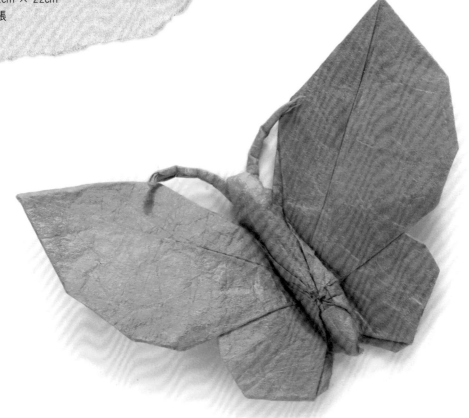

摺疊時的重點

　　這個作品也是從「菖蒲的基本形」（p.11）開始。要塗膠時，可以在步驟❽的壓平作業結束後進行。要讓觸角的部分看起來又細又長、好像從頭部伸展而出，就必須要塗膠才行。想調整出逼真的體型，就要在步驟⓳以山線做出身體的中心線，讓翅膀看起來好像是從身體下方長出來的一樣。步驟❸雖然不同於菖蒲的基本形，而是跟「青蛙的基本形」（p.10）把中間的△往下翻的圖是相同的，因此要說是從「青蛙的基本形」開始摺的也可以；但是對我而言，卻覺得是從「菖蒲的基本形」開始的。理由或許難以解釋，總之就是感覺上從「菖蒲」比較容易將4個角漂亮地拉出來的關係。

1

其他3處的
摺法也相同。

2

只翻開1張，
左右對稱放好
（背面也相同）。

3

A C

B

將所有的△ABC
都摺入內側。

4

5

到此為止是
基礎摺法

將 ⬇︎ ⬇︎ 打開壓平。
另一側也相同。

6

7

8

將 ⬋ ⬋ 打開壓平。
另一側也相同。

9

塗膠開始

10

向內壓摺。

11

12

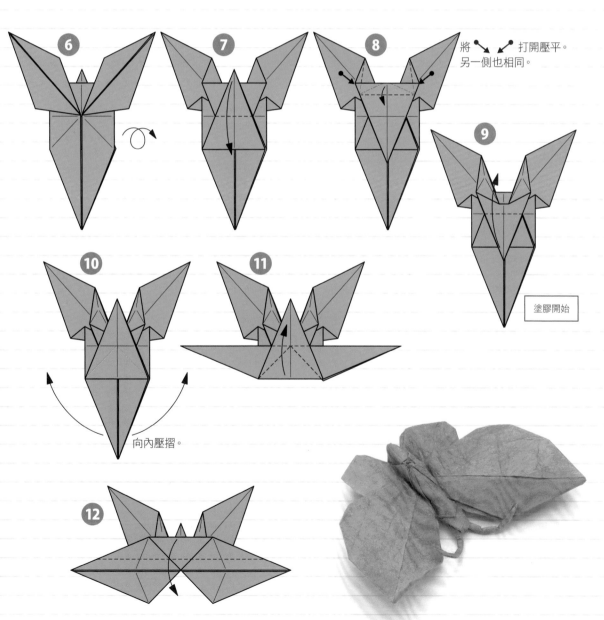

65

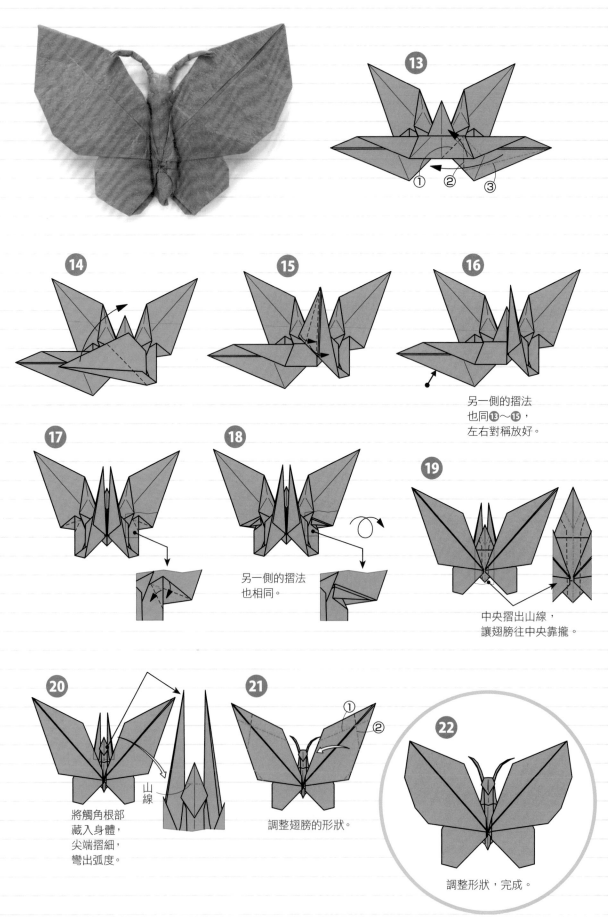

另一側的摺法
也同⑬～⑮，
左右對稱放好。

另一側的摺法
也相同。

中央摺出山線，
讓翅膀往中央靠攏。

將觸角根部
藏入身體，
尖端摺細，
彎出弧度。

山線

調整翅膀的形狀。

調整形狀，完成。

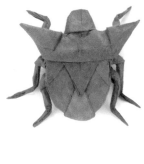

椿象

★用紙：
和紙（揉染暈色紙）
18cm × 18cm
1張

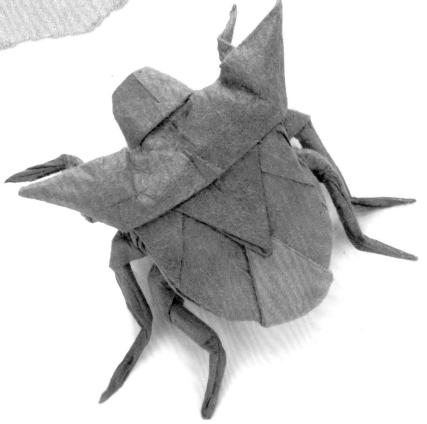

📎 摺疊時的重點

　　進行4次「翻面壓摺」（p.9），從所謂的「4鶴」（※）基本形開始。只要完成「4鶴」，除了紙張中心的角（步驟㉖所摺的角）之外，還能再做出8個角。在這8個角中，有4個是角角（p.60），另外4個則是邊角（※）。「椿象」或許並非大家喜歡的昆蟲，但由於背部會有人臉等各種圖案，因此在本作品中也融入了這樣的印象。塗膠請於步驟❿的壓平作業完成後再進行。完成品要將腳尖摺得比身體位置還低，讓身體抬高，並將頭部做出弧度，看起來就會更逼真。

※ **4鶴**
「4鶴」就是用1張紙摺出4個「鶴的基本形」，因此得名（步驟❽）。

※ **邊角・中角**
「邊角」是在正方形的4個邊上形成的角。邊角和角角（p.60）以外的角則稱為「中角」。

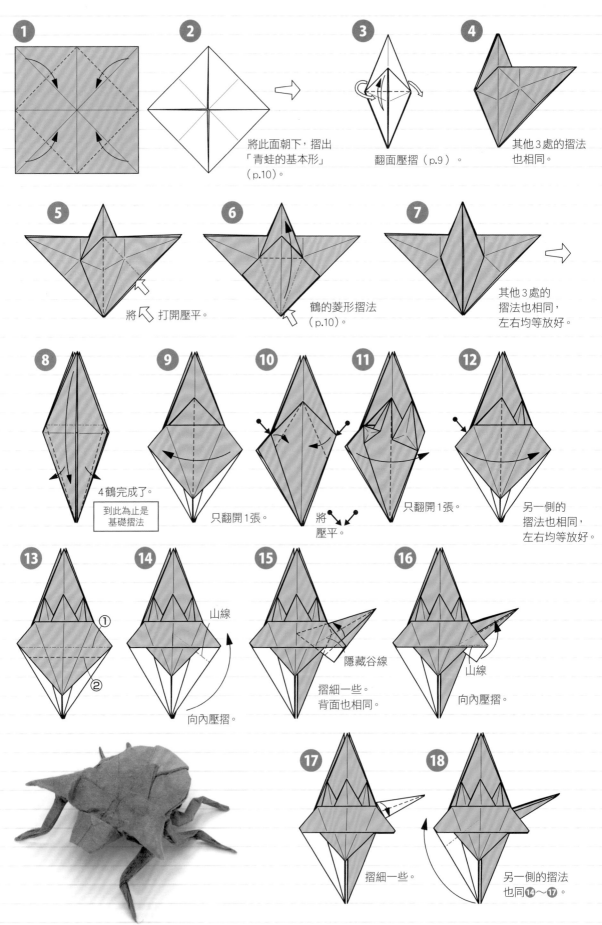

①

② 將此面朝下，摺出「青蛙的基本形」（p.10）。

③ 翻面壓摺（p.9）。

④ 其他3處的摺法也相同。

⑤ 將 ⇖ 打開壓平。

⑥ 鶴的菱形摺法（p.10）。

⑦ 其他3處的摺法也相同，左右均等放好。

⑧ 4鶴完成了。
到此為止是基礎摺法

⑨ 只翻開1張。

⑩ 將 ⚫⚫ 壓平。

⑪ 只翻開1張。

⑫ 另一側的摺法也相同，左右均等放好。

⑬ ① ②

⑭ 山線　向內壓摺。

⑮ 隱藏谷線　摺細一些。背面也相同。

⑯ 山線　向內壓摺。

⑰ 摺細一些。

⑱ 另一側的摺法也同⑭～⑰。

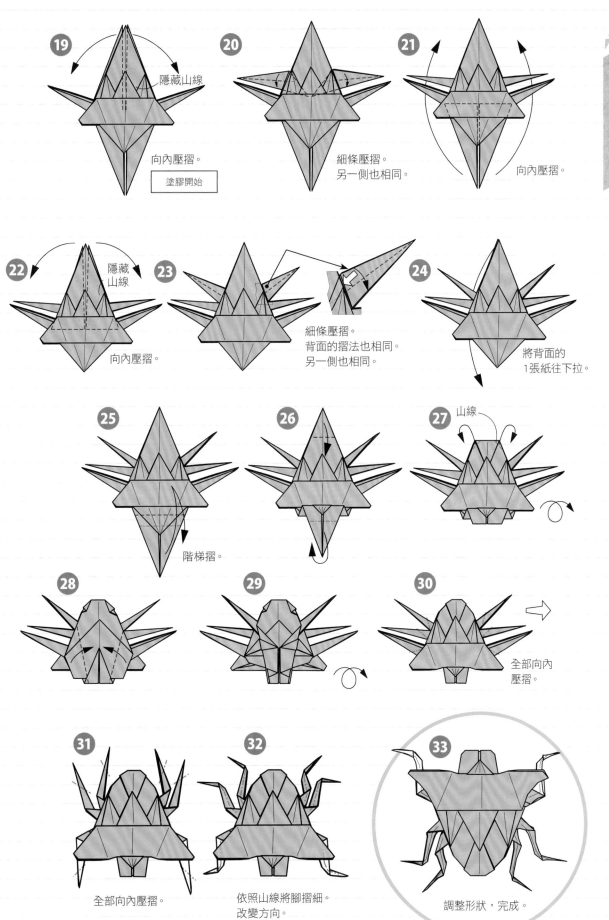

19 隱藏山線
向內壓摺。
塗膠開始

20 細條壓摺。
另一側也相同。

21 向內壓摺。

22 隱藏山線
向內壓摺。

23 細條壓摺。
背面的摺法也相同。
另一側也相同。

24 將背面的1張紙往下拉。

25 階梯摺。

26

27 山線

28

29

30 全部向內壓摺。

31 全部向內壓摺。

32 依照山線將腳摺細。
改變方向。

33 調整形狀，完成。

蟬

★用紙：
和紙（揉染暈色紙）
32cm × 32cm
1張

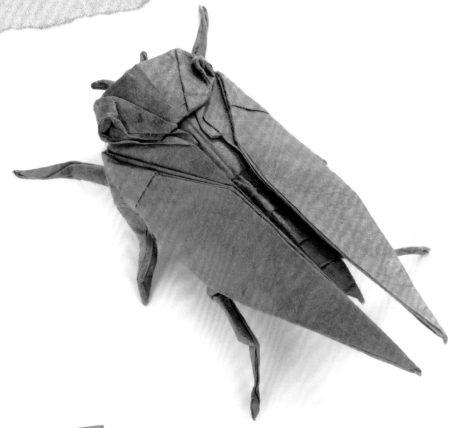

摺疊時的重點

　　「蟬」和接下來的「飛翔獨角仙」（p.76）雖然都是由相同的基本形開始摺的，但是這個基本形卻沒有固定的名稱。步驟㉕將翅膀部分拉出來的作業，雖然不是很困難，但卻難以用圖示來說明，因此請參考解說照片來進行。步驟㊴需要將重疊的1張紙拉出來，步驟㊺則需要將紙壓平，所以塗膠要在這些作業完成後再進行。觸角只要摺成超出頭部一點點的模樣即可。步驟㉚～㊳所摺的角雖然只是短短的腳，但由於厚度頗豐的關係，最好選擇薄一點的紙張來製作。最後修飾時，在頭部兩端做出眼睛，看起來會更逼真，敬請參考作品照片來進行。為了避免給人扁平的感覺，在身體中央做出山線，就能展現立體感了。

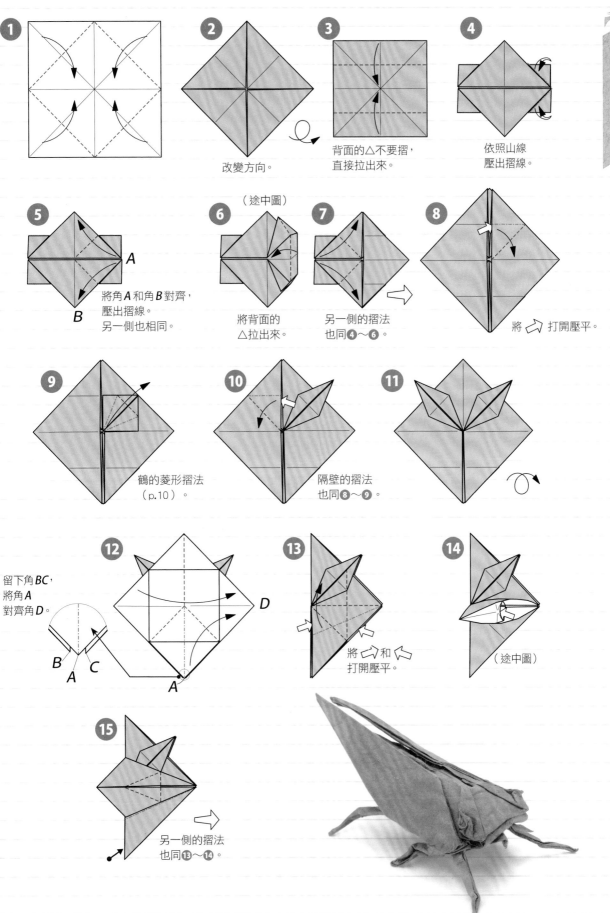

★
★
★
☆

①

② 改變方向。

③ 背面的△不要摺，
直接拉出來。

④ 依照山線
壓出摺線。

⑤ 將角**A**和角**B**對齊，
壓出摺線。
另一側也相同。
A
B

⑥（途中圖）
將背面的
△拉出來。

⑦ 另一側的摺法
也同④～⑥。

⑧ 將 打開壓平。

⑨ 鶴的菱形摺法
（p.10）。

⑩ 隔壁的摺法
也同⑧～⑨。

⑪

⑫ 留下角**BC**，
將角**A**
對齊角**D**。
B **C**
A
D
A

⑬ 將 和
打開壓平。

⑭（途中圖）

⑮ 另一側的摺法
也同⑬～⑭。

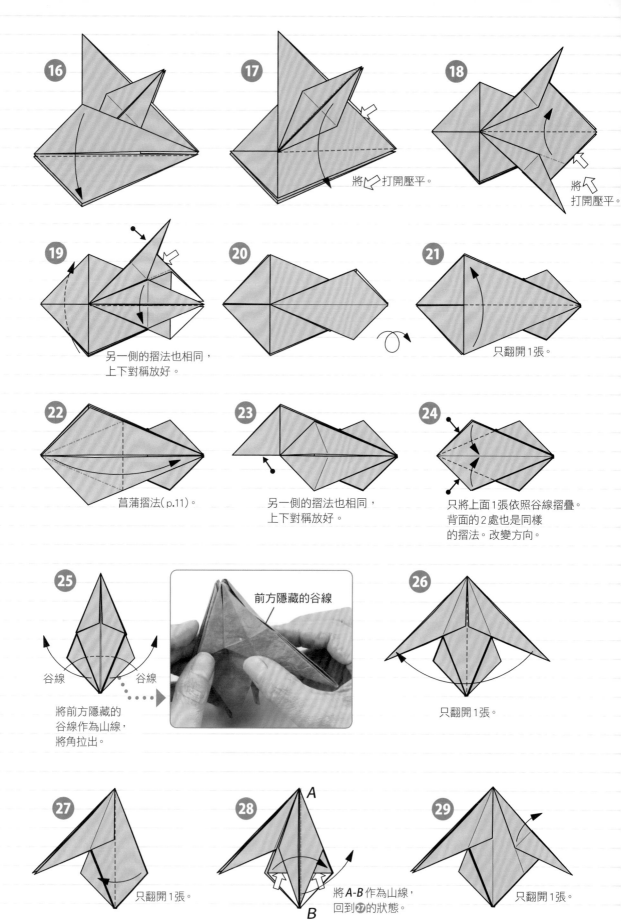

将 ⇦ 打開壓平。

將 ⇦
打開壓平。

另一側的摺法也相同，
上下對稱放好。

只翻開1張。

菖蒲摺法（p.11）。

另一側的摺法也相同，
上下對稱放好。

只將上面1張依照谷線摺疊。
背面的2處也是同樣
的摺法。改變方向。

前方隱藏的谷線

谷線　　　　谷線

將前方隱藏的
谷線作為山線，
將角拉出。

只翻開1張。

只翻開1張。

A

將 A-B 作為山線，
回到27的狀態。

B

只翻開1張。

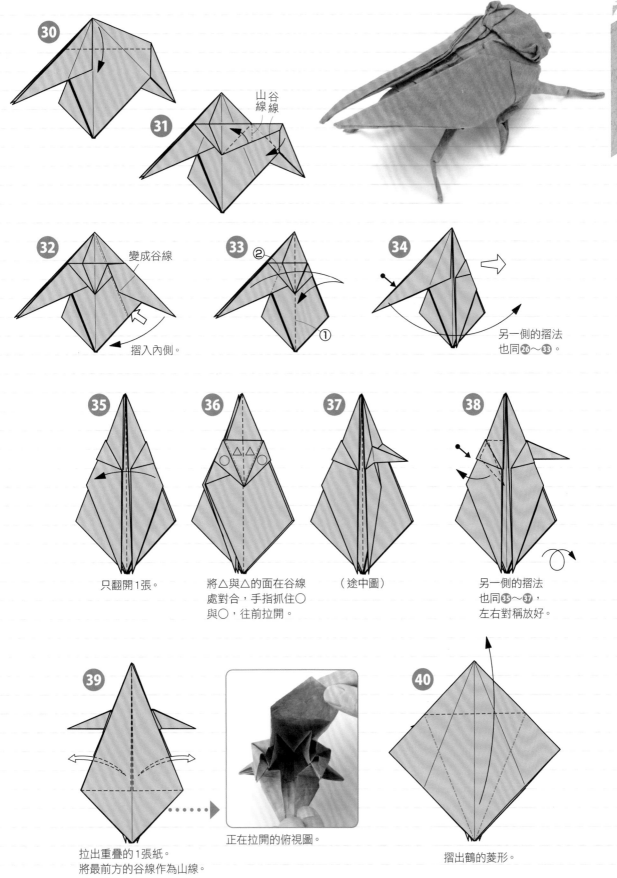

30

31

山線 谷線

32 變成谷線

摺入內側。

33 ② ①

34 另一側的摺法
也同 26～33。

35 只翻開1張。

36 將△與△的面在谷線
處對合，手指抓住○
與○，往前拉開。

37 （途中圖）

38 另一側的摺法
也同 35～37，
左右對稱放好。

39 拉出重疊的1張紙。
將最前方的谷線作為山線。

正在拉開的俯視圖。

40 摺出鶴的菱形。

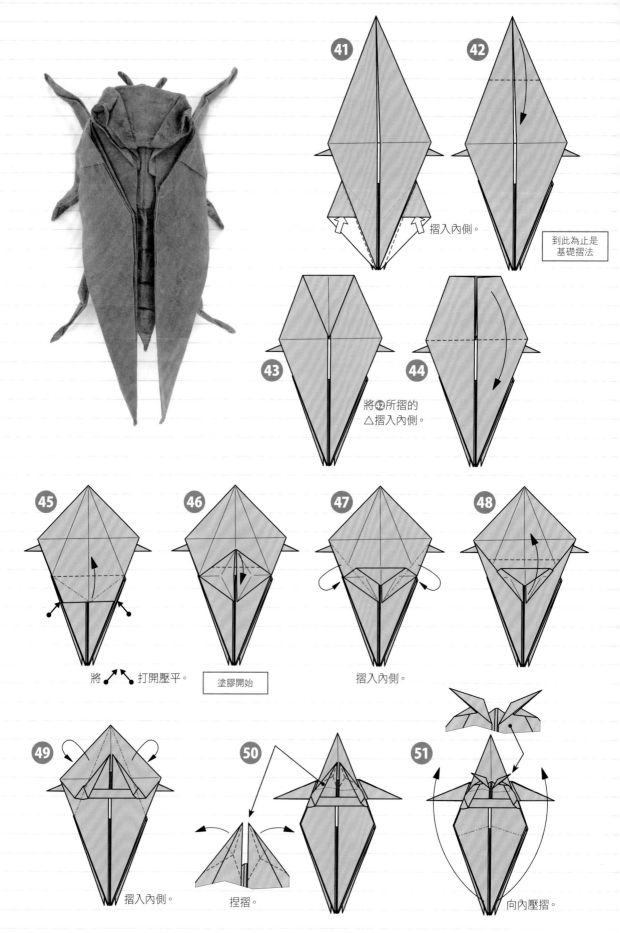

41

42 到此為止是
基礎摺法

摺入內側。

43

44 將42所摺的
△摺入內側。

45 將 打開壓平。

46 塗膠開始

47 摺入內側。

48

49 摺入內側。

50 捏摺。

51 向內壓摺。

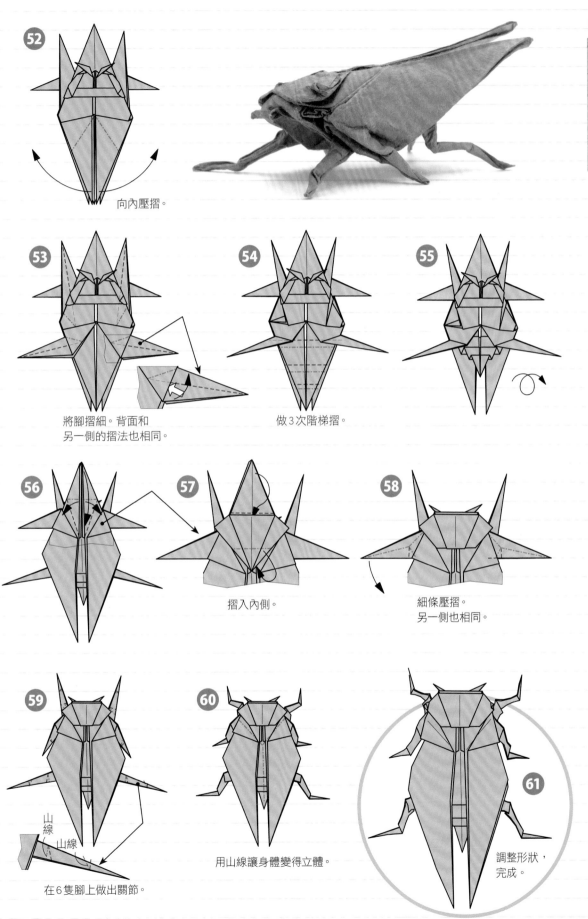

★ ★ ★
★ ★ ★
★ ★
☆

52

向內壓摺。

53

將腳摺細。背面和
另一側的摺法也相同。

54

做3次階梯摺。

55

56

57

摺入內側。

58

細條壓摺。
另一側也相同。

59

山
線

山線

在6隻腳上做出關節。

60

用山線讓身體變得立體。

61

調整形狀，
完成。

飛翔獨角仙

★用紙：
和紙（楮紙・薄）
32cm × 32cm
1張

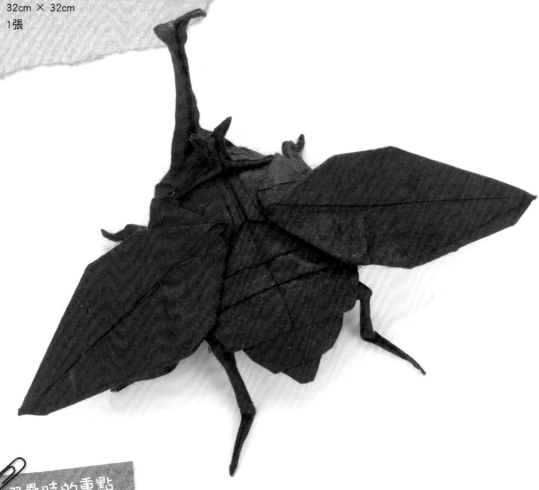

摺疊時的重點

　　步驟❺的壓平作業做的是長犄角，因此塗膠請在這之後再進行。「蟬」（p.70）的步驟❸～❸所摺的角是短短的腳，但在本作品中則會成為前腳；完成品由上往下看時，要注意別被翅膀擋住了。步驟❻壓平的部分紙張會很厚，因此最好選擇輕薄的紙張來製作。步驟❶～❸的作業是為了要將中間的腳厚度減少的關係。頭部中央摺出山線，做出立體感，就能讓作品更加寫實。由上往下看時，長犄角如果太細的話，看起來會不夠氣派，因此要將犄角從根部往末端逐漸捏細，調整形狀。

① A
C' C
將2個△ABC
打開一半。
B

② 青蛙摺法
（p.10）。

③ 放回半開
的部分。

④ 約為A-B
的2/9
A
將△摺入
內側。
B

到此為止是
基礎摺法

★★★
★★
★☆
☆

⑤ 山線
將 ↘ ↙ 往內壓平。

⑥ 塗膠開始

⑦ 細條壓摺。
向內壓摺。

⑧ 山線
將 ↘ ↙ 打開壓平。
內側也相同。

⑨ 向內壓摺。

⑩ 山線
摺法同⑧，
內側也相同。

⑪

⑫ 將 ↘ 打開壓平。
另一側也相同。

⑬ 翻開1張。

77

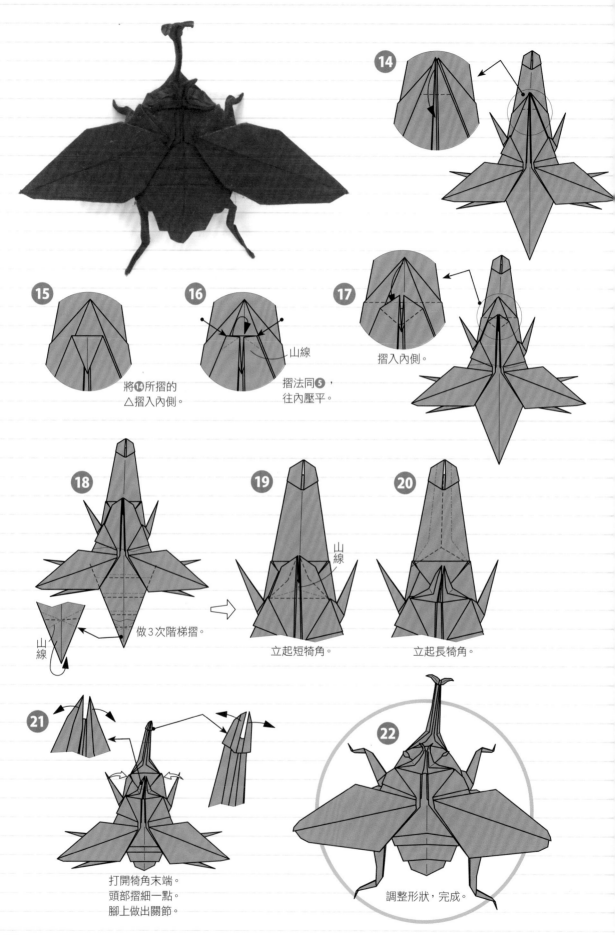

14

15

16 山線

將 ⑭ 所摺的
△摺入內側。

摺法同 ❺，
往內壓平。

17 摺入內側。

18 山線

山線

做 3 次階梯摺。

19 山線

立起短犄角。

20

立起長犄角。

21

打開犄角末端。
頭部摺細一點。
腳上做出關節。

22

調整形狀，完成。

78

五角大兜蟲

★用紙：
和紙
（須崎半紙・黑）
30cm × 30cm
1張

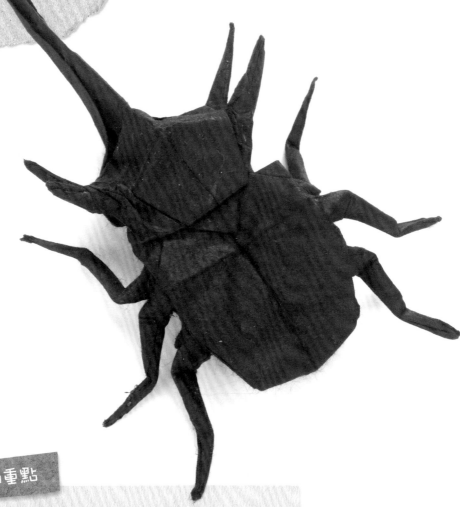

摺疊時的重點

先將一邊分成3等分後再開始摺（※）。由於是先3等分後再摺「4鶴」（p.67），因此比起一般的4鶴還要多出4個角，能夠摺出5支犄角。3等分的方法如步驟❶～❸所示，但用右下圖的方法來摺也可以。由於4支短犄角的紙會相當厚，請選擇薄一點的紙張來摺。雖然大小不同，但步驟❼～⓳跟「鳳凰」（p.106）的摺法是一樣的。步驟⓮的反摺作業請參考解說照片來進行。塗膠要等步驟㉕的2支犄角完成後，在犄角的內面進行。步驟㉞要將摺入內側的紙拉出來做成頭部，要注意不可讓頭部變得過大。4支短犄角的根部可以在頭部內側先進行塗膠。

※ 邊的3等分

步驟❶～❸的方法可以將一邊分成3等分，但也可以像下圖一樣，用鬆鬆的摺線摺成短冊狀的「3摺」，再將3個邊長都調整為相同長度即可。

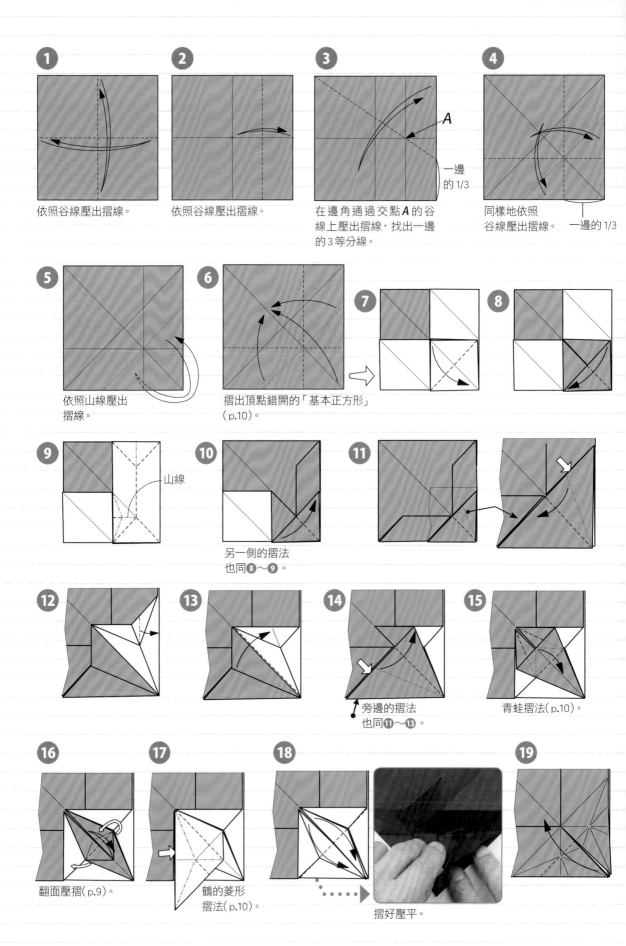

1 依照谷線壓出摺線。

2 依照谷線壓出摺線。

3 在邊角通過交點 **A** 的谷線上壓出摺線，找出一邊的 3 等分線。

一邊的 1/3

4 同樣地依照谷線壓出摺線。

一邊的 1/3

5 依照山線壓出摺線。

6 摺出頂點錯開的「基本正方形」（p.10）。

7

8

9 山線

10 另一側的摺法也同 **8**～**9**。

11

12

13

14 旁邊的摺法也同 **11**～**13**。

15 青蛙摺法（p.10）。

16 翻面壓摺（p.9）。

17 鶴的菱形摺法（p.10）。

18 摺好壓平。

19

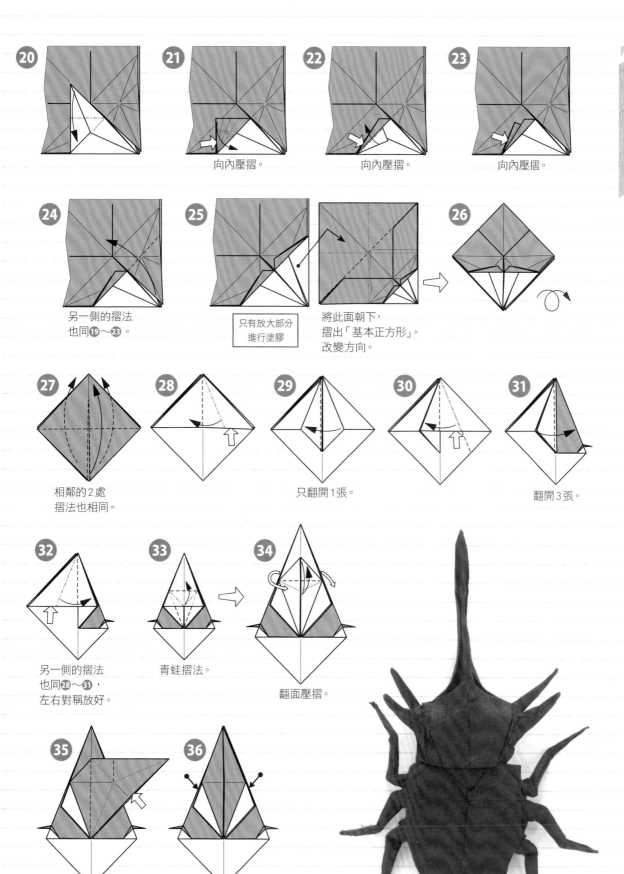

★★★★☆

20

21
向內壓摺。

22
向內壓摺。

23
向內壓摺。

24
另一側的摺法
也同❶⁹～❷³。

25
只有放大部分
進行塗膠

將此面朝下,
摺出「基本正方形」。
改變方向。

26

27
相鄰的2處
摺法也相同。

28

29
只翻開1張。

30

31
翻開3張。

32
另一側的摺法
也同❷⁸～❸¹,
左右對稱放好。

33
青蛙摺法。

34
翻面壓摺。

35
摺出鶴的菱形。

36
相鄰的2處摺法
也同❸³～❸⁵,
不要摺鶴的菱形。

81

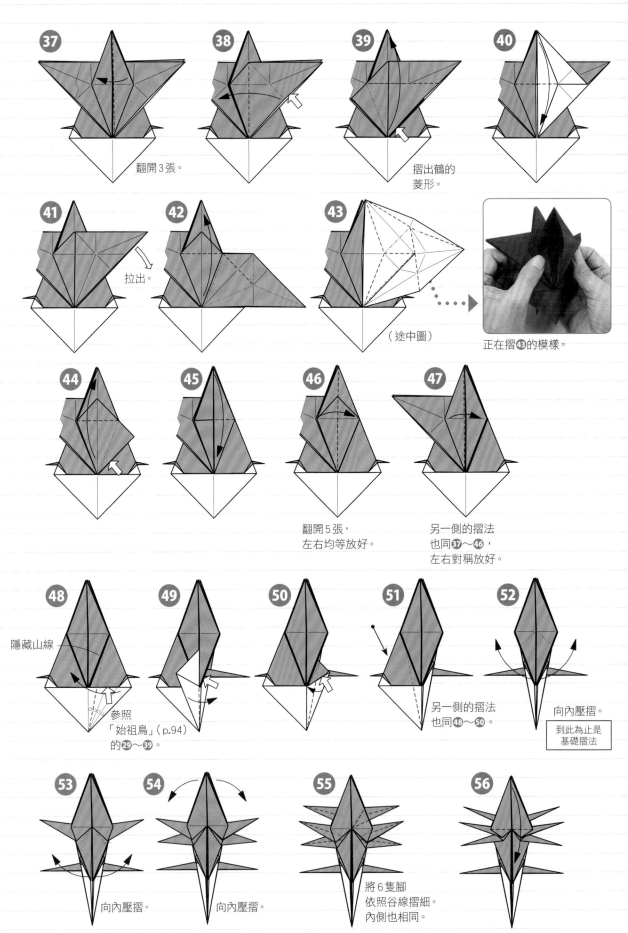

翻開3張。

摺出鶴的
菱形。

拉出。

（途中圖）

正在摺❸的模樣。

翻開5張，
左右均等放好。

另一側的摺法
也同❸～❹，
左右對稱放好。

隱藏山線

參照
「始祖鳥」（p.94）
的❷～❸。

另一側的摺法
也同❸～❺。

向內壓摺

到此為止是
基礎摺法

向內壓摺。

向內壓摺。

將6隻腳
依照谷線摺細。
內側也相同。

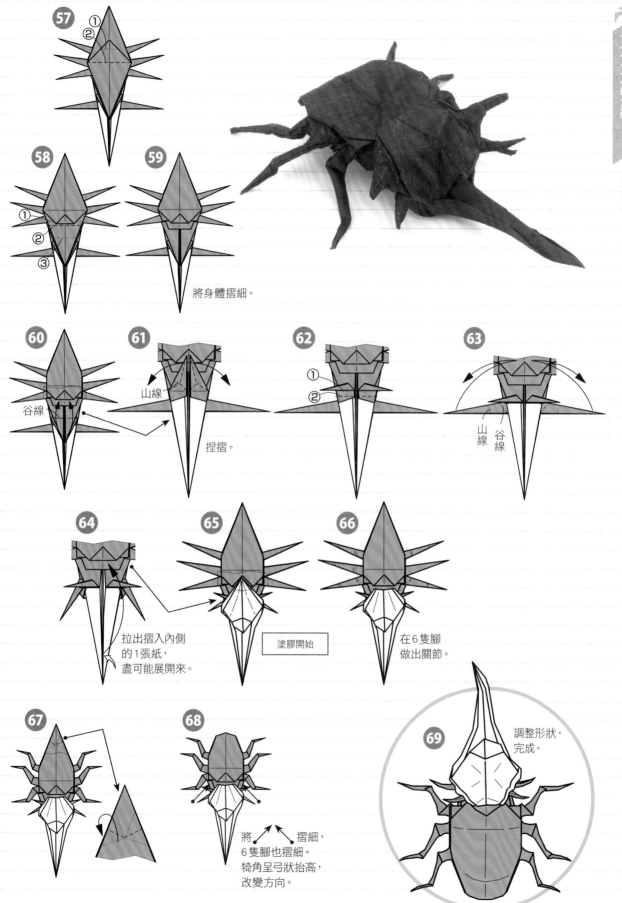

★★★★☆

57

58
① ② ③

59

將身體摺細。

60
谷線

61
山線
捏摺。

62
① ②

63
山線　谷線

64
拉出摺入內側
的1張紙,
盡可能展開來。

65
塗膠開始

66
在6隻腳
做出關節。

67

68
將 ↗↖ 摺細,
6隻腳也摺細。
犄角呈弓狀抬高,
改變方向。

69
調整形狀,
完成。

蜻蜓

★用紙：
和紙（淡雪）
32cm × 32cm
1張

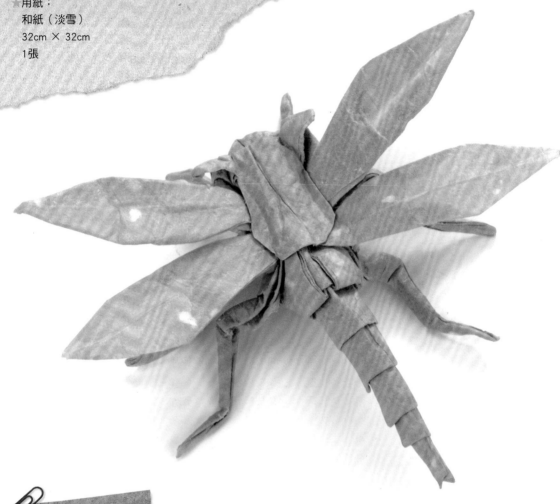

摺疊時的重點

　　這是本書中製作工程最長的作品，但大部分都是基礎摺法，希望大家在摺的時候可以參考摺紙圖和解說照片來進行。也可以說是將「椿象」（p.67）中登場的「4鶴」再進化而成「8鶴」的作品，並且經常會用到「翻面壓摺」（p.9）和翻摺的步驟。在基礎摺法完成之前，只需要將到步驟㉒為止的山線變為谷線，或是谷線變為山線即可，不需要做出新的摺線，所以要注意不可出現多餘的摺線。由於會將4片翅膀進行翻摺，因此也可以說是「Inside Out」（p.20），但就本作品的情況而言，目的只是要讓翅膀中央的裂縫消失而已。塗膠要在翅膀翻摺後再進行，但由於從外側無法為裡面充分塗膠，因此最好也要在正面的隙縫裡仔細地塗膠。在步驟⑩讓身體變得細長的作業中，如果沒有事先充分塗膠的話，摺疊時就會變得很困難。

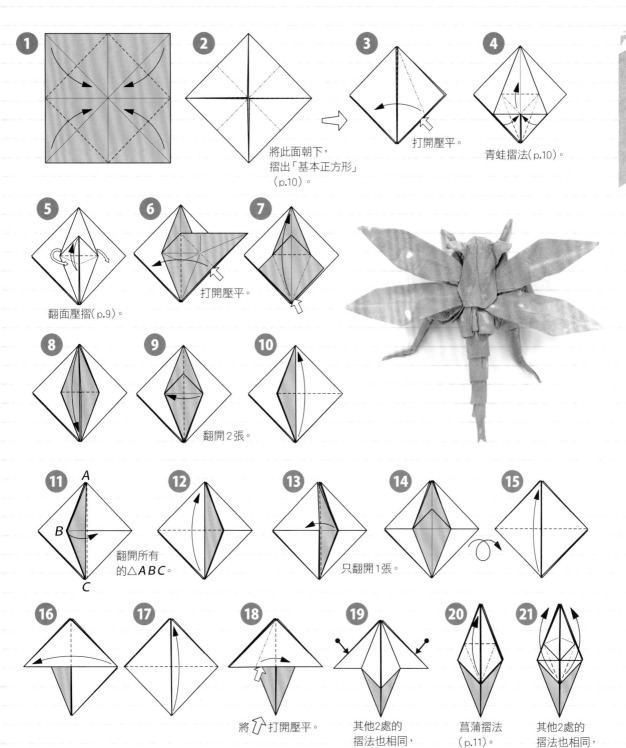

①

② 將此面朝下，
摺出「基本正方形」
（p.10）。

③ 打開壓平。

④ 青蛙摺法（p.10）。

★★★★★

⑤ 翻面壓摺（p.9）。

⑥ 打開壓平。

⑦

⑧

⑨ 翻開2張。

⑩

⑪ 翻開所有
的△ABC。
A
B
C

⑫

⑬ 只翻開1張。

⑭

⑮

⑯

⑰

⑱ 將⇧打開壓平。

⑲ 其他2處的
摺法也相同，
左右對稱放好。

⑳ 菖蒲摺法
（p.11）。

㉑ 其他2處的
摺法也相同，
左右對稱放好。

㉒ 翻開
2個角。

㉓ 將重疊的1張
紙拉出來。

㉔

㉕ 將⇩打開
壓平。

㉖ 將㉒翻開
的2個角
翻回去。

㉗ 另一側的摺法
也同㉒～㉖，
左右對稱放好。

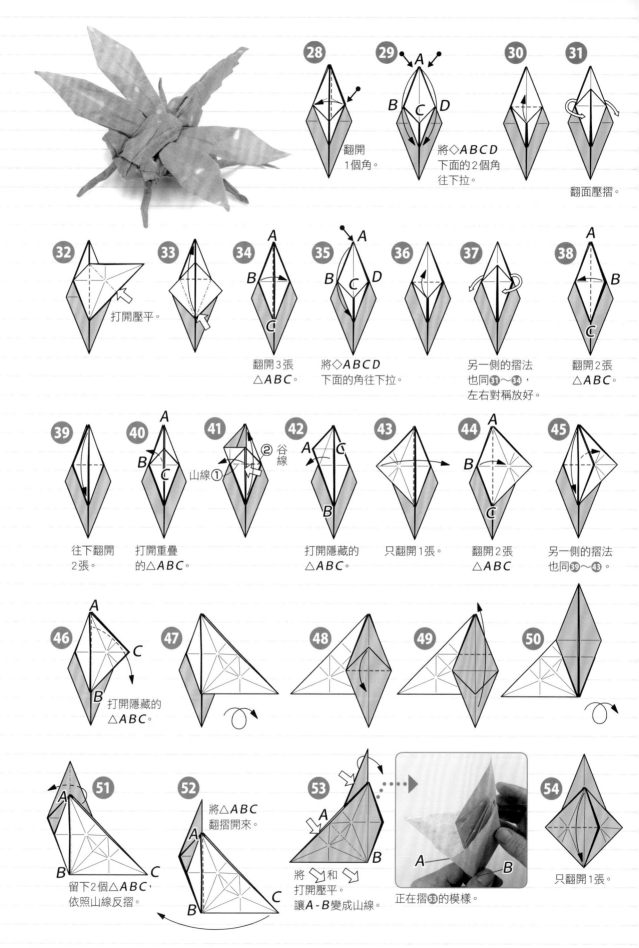

28 翻開
1個角。

29 將◇ABCD
下面的2個角
往下拉。

30

31 翻面壓摺。

32 打開壓平。

33

34 翻開3張
△ABC。

35 將◇ABCD
下面的角往下拉。

36

37 另一側的摺法
也同 ③①～③④，
左右對稱放好。

38 翻開2張
△ABC。

39 往下翻開
2張。

40 打開重疊
的△ABC。

41 山線① ②谷線

42 打開隱藏的
△ABC。

43 只翻開1張。

44 翻開2張
△ABC

45 另一側的摺法
也同③⑨～④③。

46 打開隱藏的
△ABC。

47

48

49

50

51 留下2個△ABC，
依照山線反摺。

52 將△ABC
翻摺開來。

53 將 和
打開壓平。
讓A-B變成山線。

正在摺⑤③的模樣。

54 只翻開1張。

★★★
★★★
★

55

翻開2張。

56

另一側的摺法
也同54～55，
左右對稱放好。

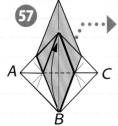

57

A　　　　C

B

只將重疊的
△ABC翻摺開來。

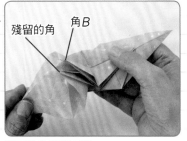

殘留的角　角B

裡面的角留著不摺。

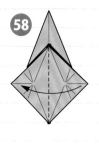

58

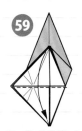

59

只翻開1張。

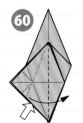

60

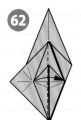

61

青蛙摺法。

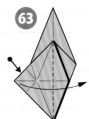

62

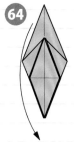

63

另一側的摺法
也同58～62，
左右對稱放好。

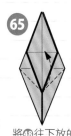

64

65

將49往上掀的
部分放下來。

將48往下放的
△(內側)掀起來。

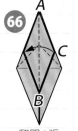

66

A

C

B

翻開3張
△ABC。

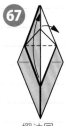

67

摺法同
40～43。

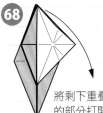

68

將剩下重疊
的部分打開。

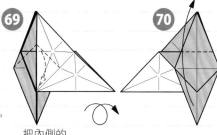

69

70

把內側的
△放下來。

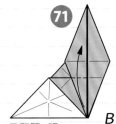

71

只翻開1張。

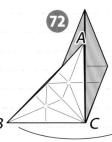

72

A

B　　　C

將△ABC翻摺開來。

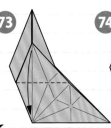

73

背面也相同。

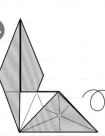

74

背面也相同。

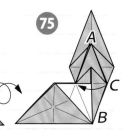

75

A

C

B

翻開3張△ABC。

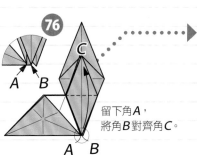

76

C

A　B

A　B

留下角A，
將角B對齊角C。

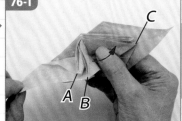

76-1

C

A　B

將角B摺到角C處。

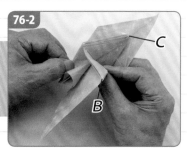

76-2

C

B

用左手抓住角A，讓角B與角C對齊。

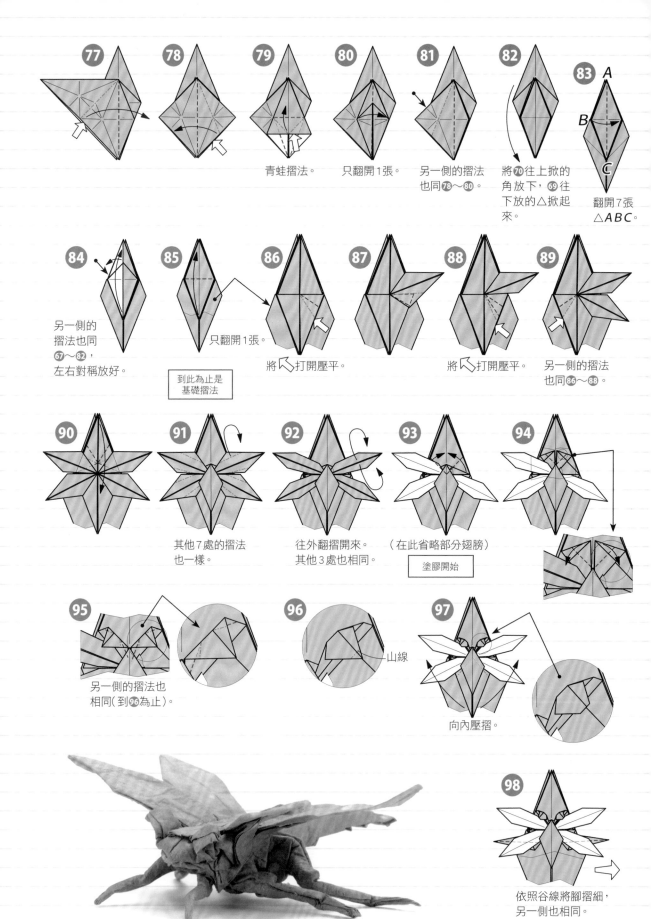

77 **78** **79** 青蛙摺法。 **80** 只翻開1張。 **81** 另一側的摺法
也同 **78**〜**80**

82 將 **70** 往上掀的
角放下，**69** 往
下放的 △ 掀起
來。

83 A B C
翻開7張
△ABC。

84 另一側的
摺法也同
67〜**82**，
左右對稱放好。

85 只翻開1張。

到此為止是
基礎摺法

86 將 ⤺ 打開壓平。

87

88 將 ⤺ 打開壓平。

89 另一側的摺法
也同 **86**〜**88**

90

91 其他7處的摺法
也一樣。

92 往外翻摺開來。
其他3處也相同。

93 （在此省略部分翅膀）
塗膠開始

94

95 另一側的摺法也
相同（到 **96** 為止）。

96 山線

97 向內壓摺。

98 依照谷線將腳摺細，
另一側也相同。

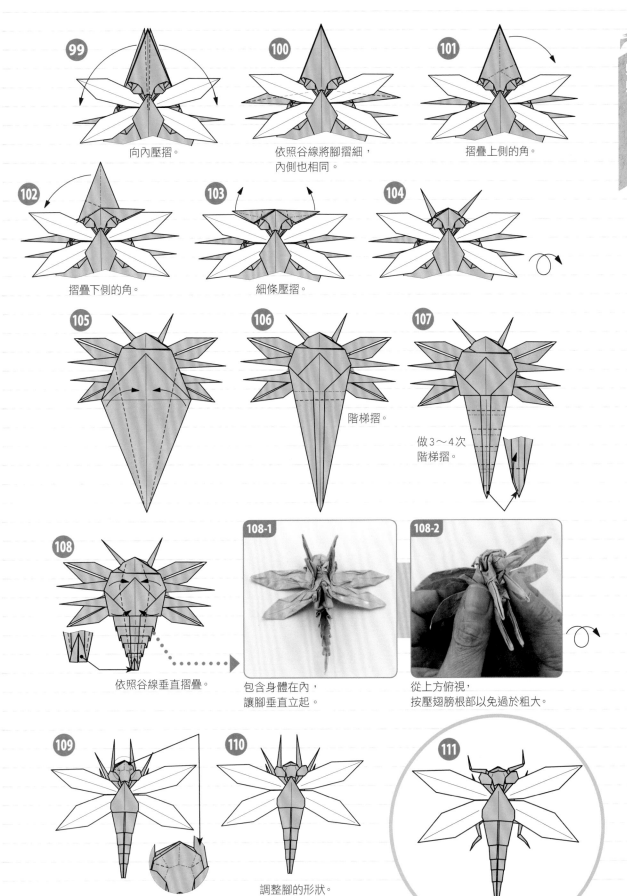

99 向內壓摺。

100 依照谷線將腳摺細，
內側也相同。

101 摺疊上側的角。

102 摺疊下側的角。

103 細條壓摺。

104

105

106 階梯摺。

107 做3～4次
階梯摺。

108 依照谷線垂直摺疊。

108-1 包含身體在內，
讓腳垂直立起。

108-2 從上方俯視，
按壓翅膀根部以免過於粗大。

109

110 調整腳的形狀。

111 調整形狀，完成。

無齒翼龍

★用紙：
　和紙（色粕紙）
　22cm × 22cm
　1張

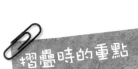

這是從「鶴的基本形」（p.10）開始摺的作品。步驟⑳的作業雖然簡單，但卻很難用圖示說明，因此請參照解說照片來進行。步驟㉚～㊱是摺疊前爪的作業，就算短一些也沒關係，只要有摺，看起來就會更逼真。頭部充滿特色的「頭冠」要摺得長長的。前面也刊載過「有塗膠」和「沒塗膠」的比較照片（p.12），有塗膠的作品頭部會顯得更加纖細，因此中級以上的讀者請務必要向塗膠作業挑戰看看。塗膠可以在將腳摺細的步驟⑮之後進行，但在步驟㉔會有細條壓摺以製作腳關節的地方，要特別注意。完成後，將翅膀調整成從正面看過去時呈現「ヘ」字型的模樣，會更加寫實。

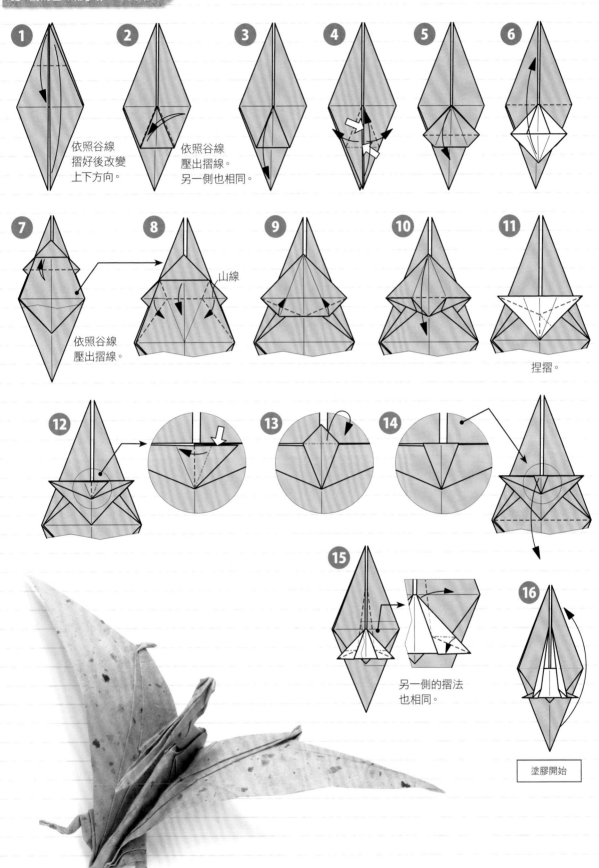

① 依照谷線摺好後改變上下方向。

② 依照谷線壓出摺線。另一側也相同。

③

④

⑤

⑥

⑦ 依照谷線壓出摺線。

⑧ 山線

⑨

⑩

⑪ 捏摺。

⑫

⑬

⑭

⑮ 另一側的摺法也相同。

⑯ 塗膠開始

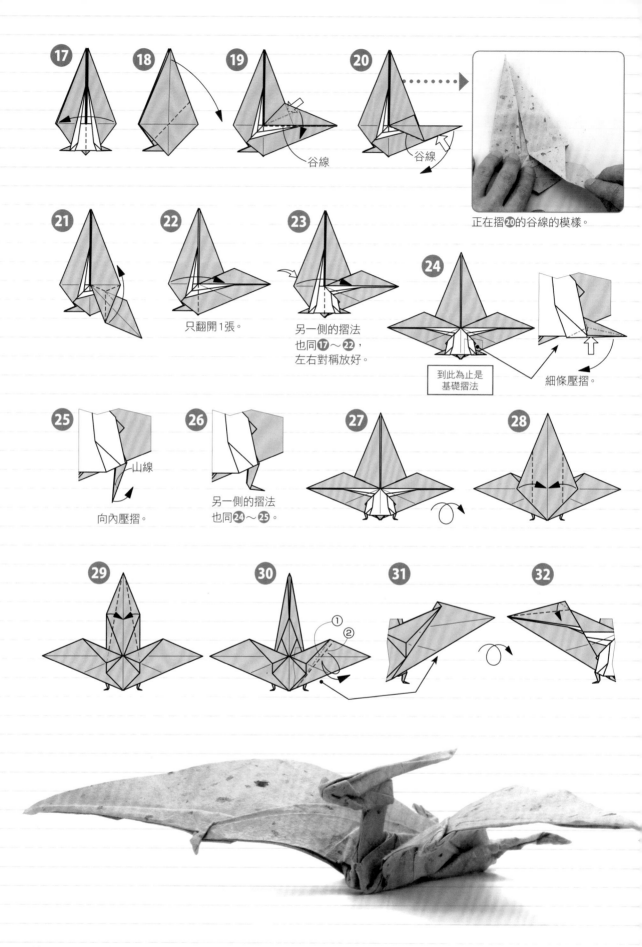

正在摺**20**的谷線的模樣。

17

18

19 谷線

20 谷線

21

22 只翻開1張。

23 另一側的摺法也同**17**～**22**，左右對稱放好。

24 到此為止是基礎摺法 　細條壓摺。

25 山線　向內壓摺。

26 另一側的摺法也同**24**～**25**。

27

28

29

30 ① ②

31

32

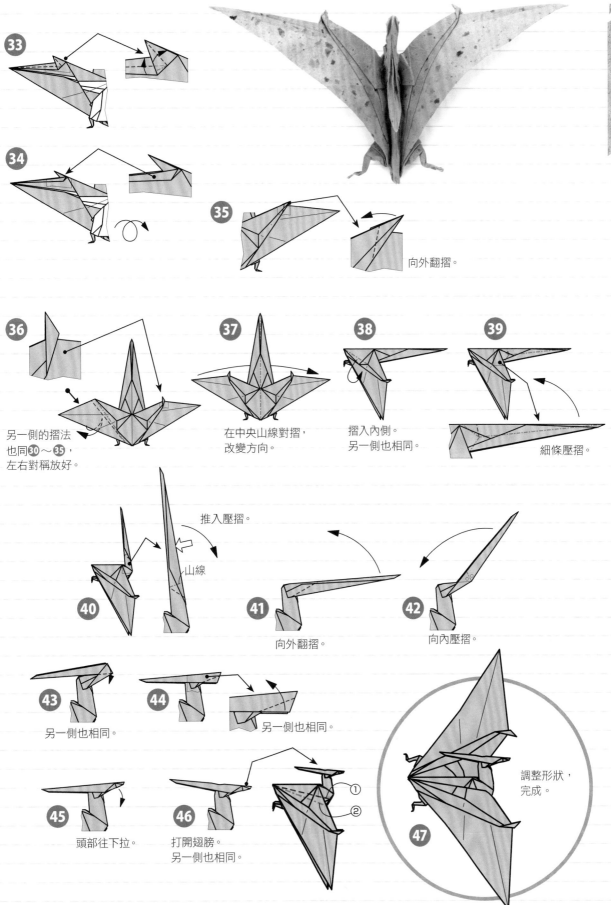

33

34

35 向外翻摺。

36 另一側的摺法
也同 30～35，
左右對稱放好。

37 在中央山線對摺，
改變方向。

38 摺入內側。
另一側也相同。

39 細條壓摺。

40 推入壓摺。
山線

41 向外翻摺。

42 向內壓摺。

43 另一側也相同。

44 另一側也相同。

45 頭部往下拉。

46 打開翅膀。
另一側也相同。
①
②

47 調整形狀，
完成。

▶難易度等級 ★★☆☆☆

始祖鳥

★用紙：
和紙（揉染暈色紙）
31cm ✕ 31cm
1張

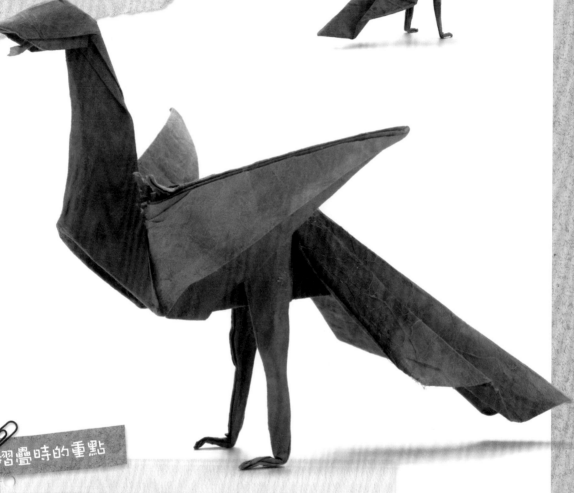

摺疊時的重點

　　始祖鳥是一般大眾熟悉的的名稱，其英文原名為
「Archaeopteryx」。這個作品要用3等分角的基礎摺法來摺（步
驟❶～❸）。在摺完前爪的時候（步驟㉖），就可以在爪子內側
進行塗膠了。腳要以3等分線摺細（步驟㊶～㊷）。以這個方法
來摺細的話，從尾端看過去也能看到谷線，就可以用腳跟壓摺來
摺出腳爪了。尾巴的部分，要跟「孔雀A」（p.22）一樣將內側
翻摺出來，但因為一般的和紙正反面都是相同的顏色，因此就算
不翻摺也沒關係。腳的部分除了膝蓋之外都用山線摺細，可以讓
寫實度倍增。摺頭部時要一邊想像鳥類的模樣，把嘴巴摺得尖尖
的，再將下顎打開一些即可。

★★☆☆☆ (rating)

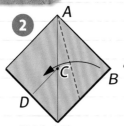

1 上面1張依照谷線壓出摺線。

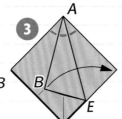

2 以A為支點，將角B放在C-D線上。

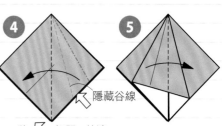

3 恢復原狀。讓BAE成為3等分角。

4 將 打開，外邊對齊隱藏谷線來摺，就能做出山線。隱藏谷線

5

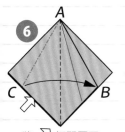

6 將 打開壓平。讓山線A-C對齊A-B。

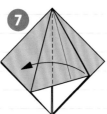

7 只翻開1張。

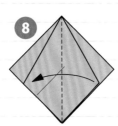

8 只翻開1張。

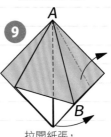

9 拉開紙張，將山線A-B壓平。

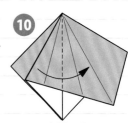

10 只翻開1張。

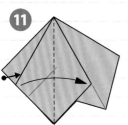

11 另一側的摺法也同⑧～⑩，左右對稱放好。

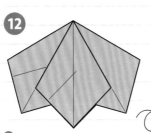

12

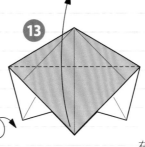

13

14 在中央山線對摺。 到此為止是基礎摺法

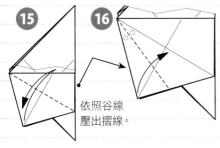

15

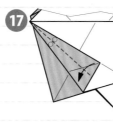

16 依照谷線壓出摺線。

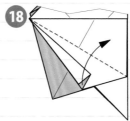

17

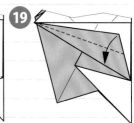

18

19

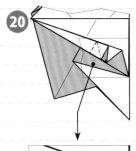

20

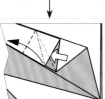

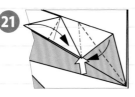

21

22 將 打開壓平。

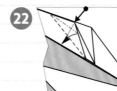

23 山線 向內壓摺。

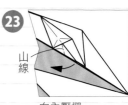

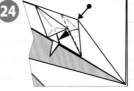

24 將 打開壓平。

25

95

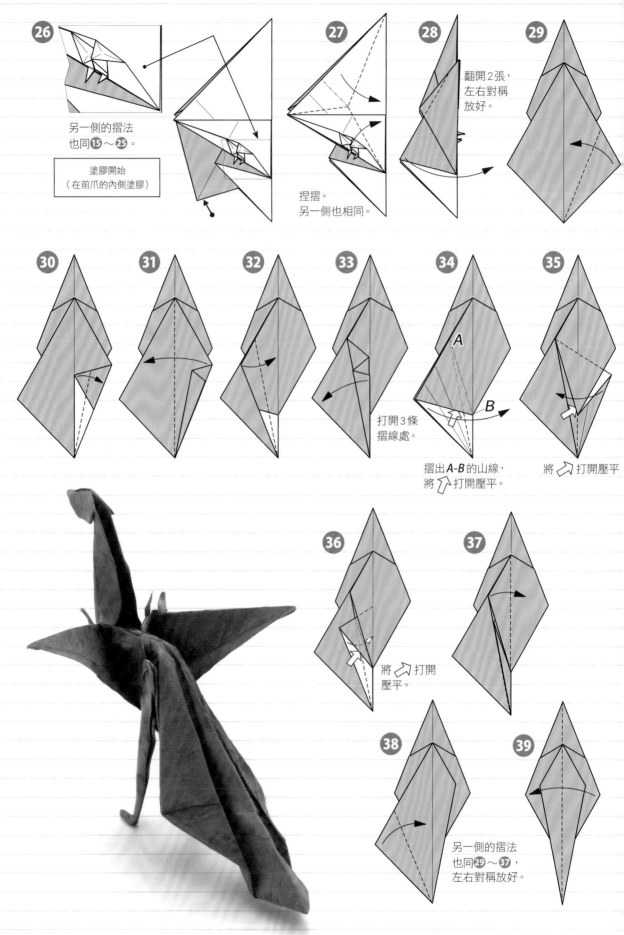

26

另一側的摺法
也同⑮〜㉕。

塗膠開始
（在前爪的內側塗膠）

27

捏摺。
另一側也相同。

28

翻開2張，
左右對稱
放好。

29

30

31

32

33

打開3條
摺線處。

34

A

B

摺出 *A-B* 的山線，
將 ⇧ 打開壓平。

35

將 ⇧ 打開壓平

36

將 ⇧ 打開
壓平。

37

38

39

另一側的摺法
也同㉙〜㊲，
左右對稱放好。

96

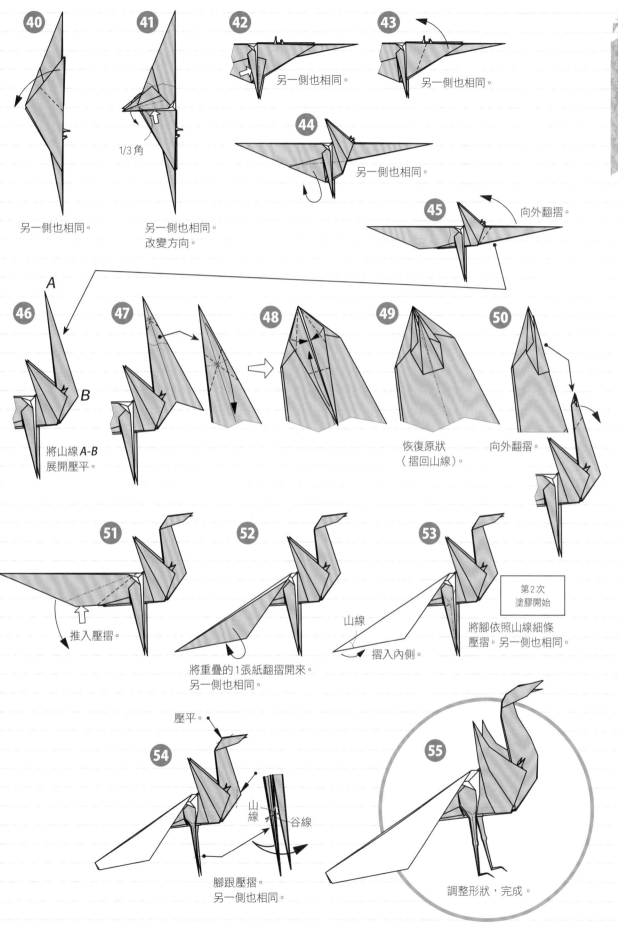

40

另一側也相同。

41

1/3角

另一側也相同。
改變方向。

42 另一側也相同。

43 另一側也相同。

44 另一側也相同。

45 向外翻摺。

46

A

B

將山線 A-B
展開壓平。

47

48

49 恢復原狀
（摺回山線）。

50 向外翻摺。

51

推入壓摺。

52

將重疊的1張紙翻摺開來。
另一側也相同。

53

山線

摺入內側。

第2次
塗膠開始

將腳依照山線細條
壓摺。另一側也相同。

54

壓平。

山
線 谷線

腳跟壓摺。
另一側也相同。

55

調整形狀，完成。

中國鳥龍

★用紙：
和紙（色粕紙）
32cm × 32cm
1張

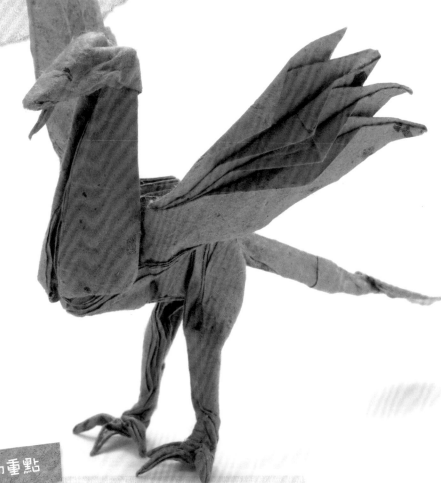

摺疊時的重點

　　進行「16等分蛇腹摺」（p.54），到一半為止（步驟❾）的
摺法跟「鷲」（p.54）一樣。在基礎摺法完成之前，請對照摺紙
圖和解說照片來進行。步驟⓳的壓平作業請參考鷲的解說照片
（步驟㉛）。翅膀的摺法別具特色，像這樣將蛇腹摺一個個錯開
來摺也是手法之一。腳爪的部分只要仔細地塗膠，就可以用2隻
腳自行站立。特別是3根爪子，最好要摺成「ㄟ」字型。雖然沒
有特別圖示出來，不過尾巴末端如果展開的話，看起來會更逼
真，因此請參考完成品的照片來進行。步驟㉔將翅膀壓摺的部分
若是能先塗膠，就能增加翅膀的分量。

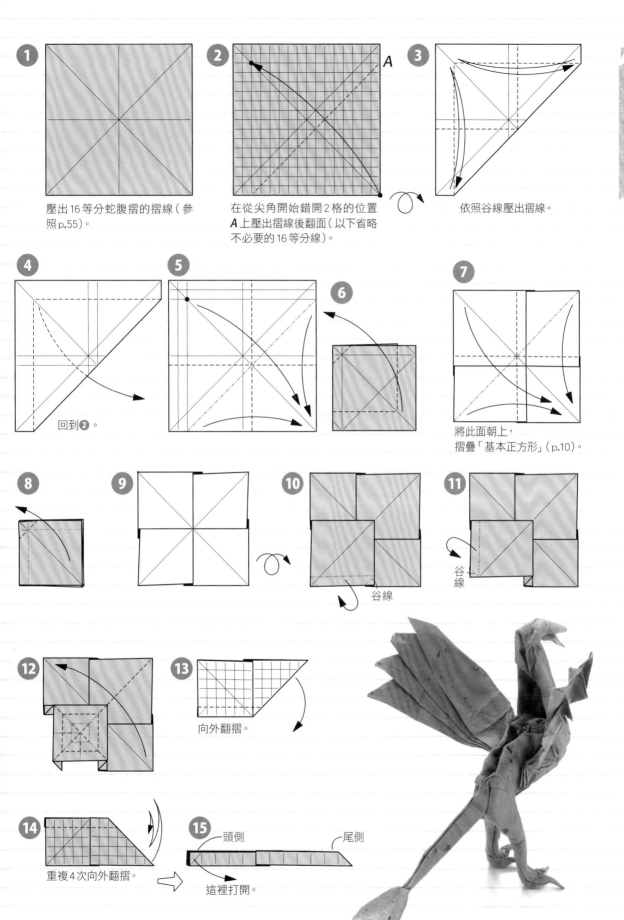

① 壓出16等分蛇腹摺的摺線（參照p.55）。

② 在從尖角開始錯開2格的位置 A 上壓出摺線後翻面（以下省略不必要的16等分線）。

③ 依照谷線壓出摺線。

④ 回到②。

⑤

⑥

⑦ 將此面朝上，摺疊「基本正方形」（p.10）。

⑧

⑨

⑩ 谷線

⑪ 谷線

⑫

⑬ 向外翻摺。

⑭ 重複4次向外翻摺。

⑮ 頭側　尾側　這裡打開。

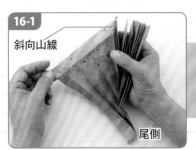

16-1
斜向山線
尾側

在第1個角摺出斜向山線，摺疊。

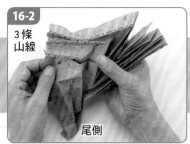

16-2
3條
山線
尾側

正在摺3條山線的模樣。

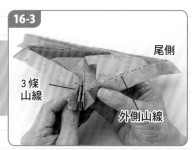

16-3
尾側
3條
山線
外側山線

摺好3條山線後，加入45°的山線，
拉開外側山線加以摺疊。

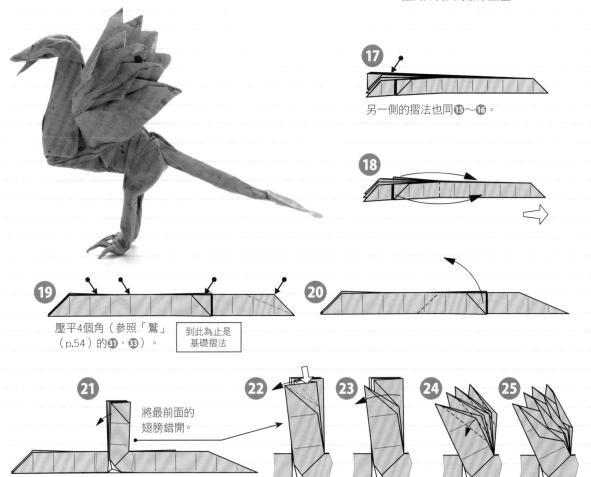

17

另一側的摺法也同 ⑮～⑯。

18

19

壓平4個角（參照「鷲」
（p.54）的 ㉛、㉝）。

到此為止是
基礎摺法

20

21

將最前面的
翅膀錯開。

22

向內壓摺。

23

剩下的2張
也錯開，
向內壓摺。

24

塗膠開始

25

另一側的摺法
也同 ⑱～㉔。

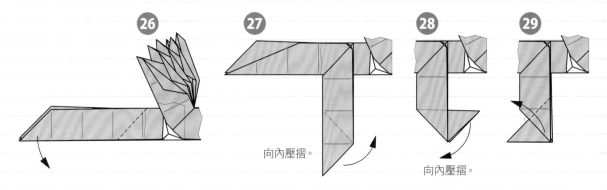

26

27

向內壓摺。

28

向內壓摺。

29

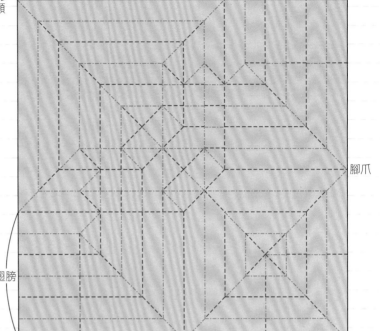

「中國鳥龍」的展開圖　（※到步驟⑲為止）

翅膀

下顎

腳爪

翅膀

腳爪

尾巴

★★★★☆

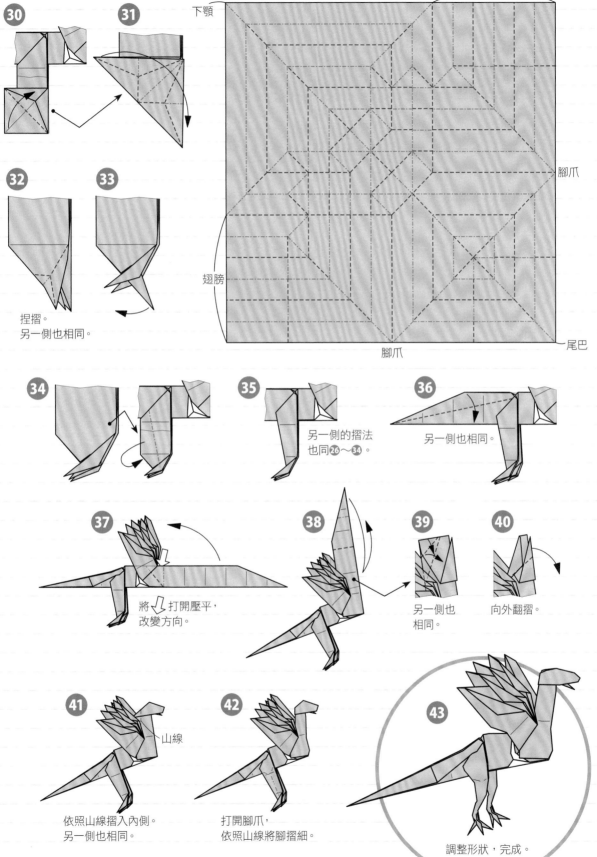

30

31

32
捏摺。
另一側也相同。

33

34

35
另一側的摺法
也同⑳～㉞。

36
另一側也相同。

37
將打開壓平，
改變方向。

38

39
另一側也
相同。

40
向外翻摺。

41
山線
依照山線摺入內側。
另一側也相同。

42
打開腳爪，
依照山線將腳摺細。

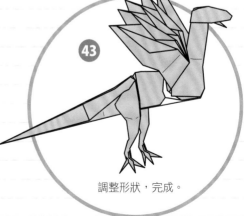

43
調整形狀，完成。

龍

★用紙：
和紙（揉染暈色紙）
45cm × 45cm
1張

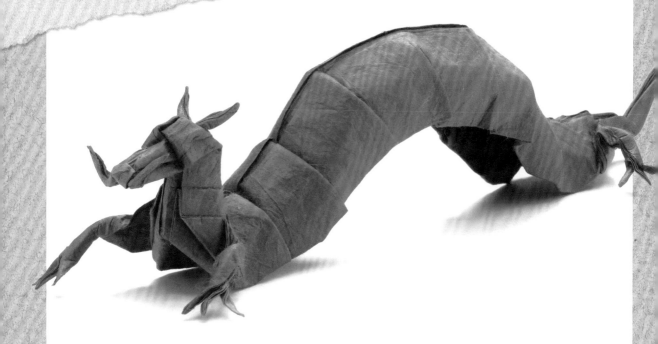

摺疊時的重點

　　這裡使用的是將腳爪與鬍鬚事先摺好的「仕込摺」（p.34）。仕込摺完成（步驟⑭）後，除了看得見的部分之外，內面都要進行塗膠。如果不塗膠的話，之後作業時紙張會很容易錯開。鬍鬚部分的的寬度（步驟④）取太多的話，在步驟㉛～㉝製作頭部時，頭部的長度就會變短，要注意（可以將步驟㉗的捏摺做小一點來調整）。步驟⑯為了方便說明4隻腳的部分，外角會朝向紙張中心來放置，但之後的作業可能會讓紙張變得越來越厚而難以摺疊。如果能理解摺法的話，不妨將4隻腳的部分放在紙張的外側方向來摺。最後修飾時，將身體做出弧度，立體感和纖細的外型就能營造出精悍的感覺。這個作品不一定要用正方形的紙來摺，如果想讓龍的身體更長的話，不妨用長方形的紙來製作。

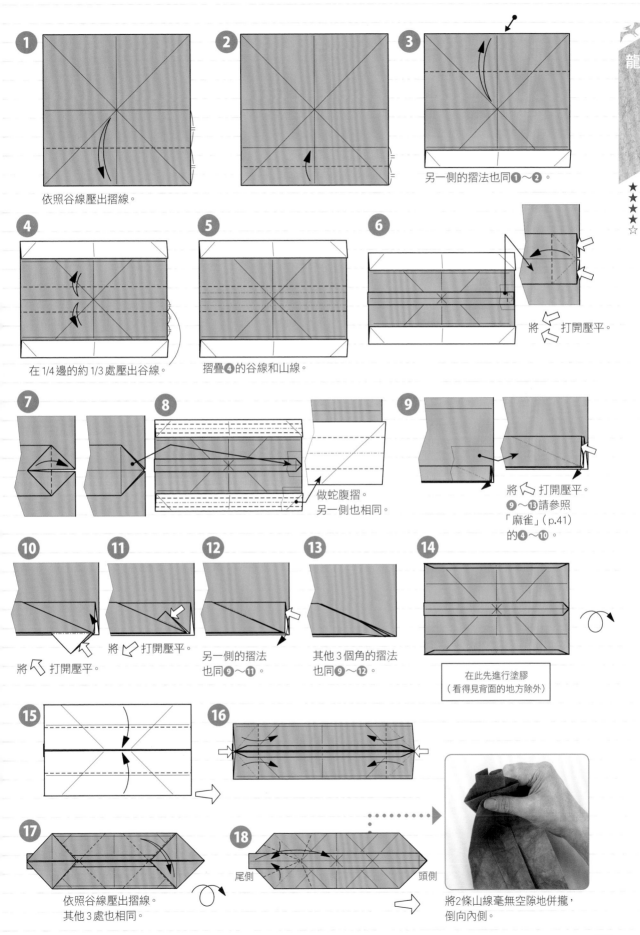

1 依照谷線壓出摺線。

2

3 另一側的摺法也同**1**～**2**。

4 在 1/4 邊的約 1/3 處壓出谷線。

5 摺疊**4**的谷線和山線。

6 將 ⇦ 打開壓平。

7

8 做蛇腹摺。
另一側也相同。

9 將 ⇦ 打開壓平。
9～**13**請參照
「麻雀」（p.41）
的**4**～**10**。

10 將 ⇦ 打開壓平。

11 將 ⇦ 打開壓平。

12 另一側的摺法
也同**9**～**11**。

13 其他 3 個角的摺法
也同**9**～**12**。

14 在此先進行塗膠
（看得見背面的地方除外）

15

16

17 依照谷線壓出摺線。
其他 3 處也相同。

18 尾側　　頭側

將 2 條山線毫無空隙地併攏，
倒向內側。

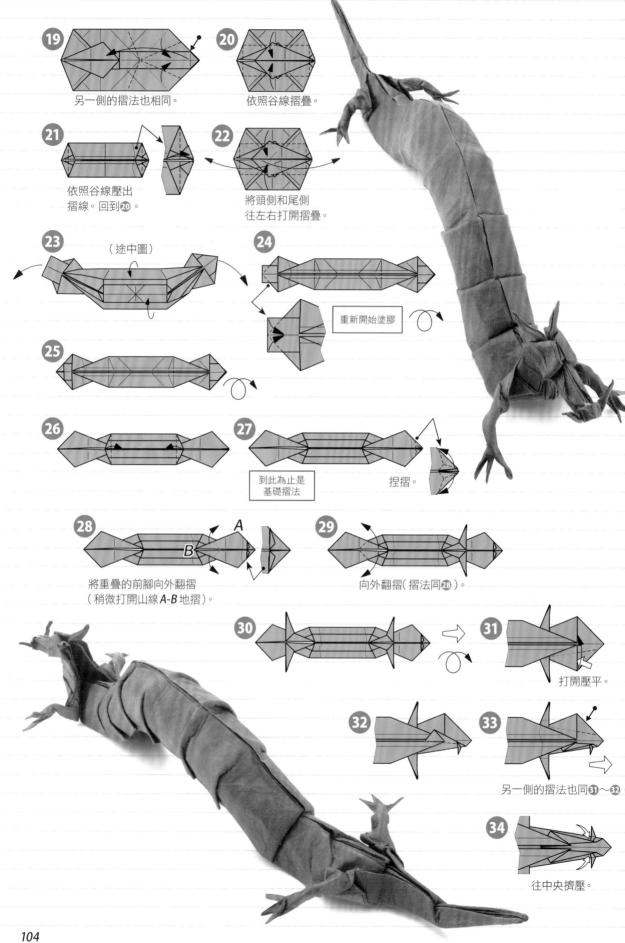

19 另一側的摺法也相同。

20 依照谷線摺疊。

21 依照谷線壓出摺線。回到 20。

22 將頭側和尾側往左右打開摺疊。

23 （途中圖）

24 重新開始塗膠

25

26

27 到此為止是基礎摺法 捏摺。

28 將重疊的前腳向外翻摺（稍微打開山線 *A-B* 地摺）。

29 向外翻摺（摺法同 28 ）。

30

31 打開壓平。

32

33 另一側的摺法也同 31～32。

34 往中央擠壓。

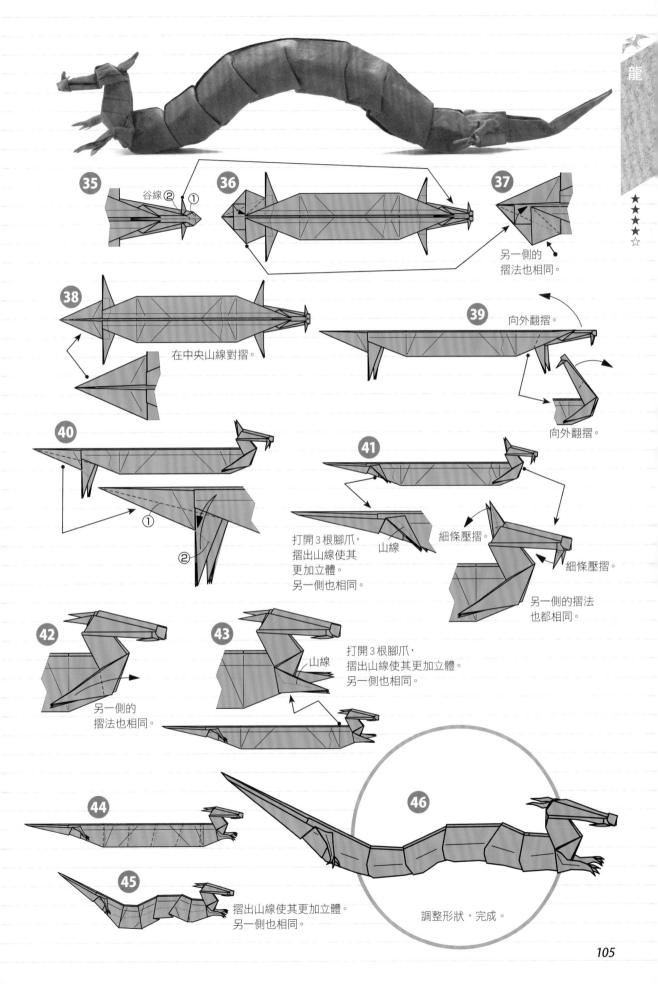

★★★☆

35 谷線② ①

36

37 另一側的
摺法也相同。

38 在中央山線對摺。

39 向外翻摺。

向外翻摺。

40 ① ②

41

打開3根腳爪，
摺出山線使其
更加立體。
另一側也相同。 山線

細條壓摺。

細條壓摺。

另一側的摺法
也都相同。

42 另一側的
摺法也相同。

43 山線

打開3根腳爪，
摺出山線使其更加立體。
另一側也相同。

44

45 摺出山線使其更加立體。
另一側也相同。

46 調整形狀，完成。

鳳凰

★用紙：
和紙（色粕紙）
45cm × 45cm
1張

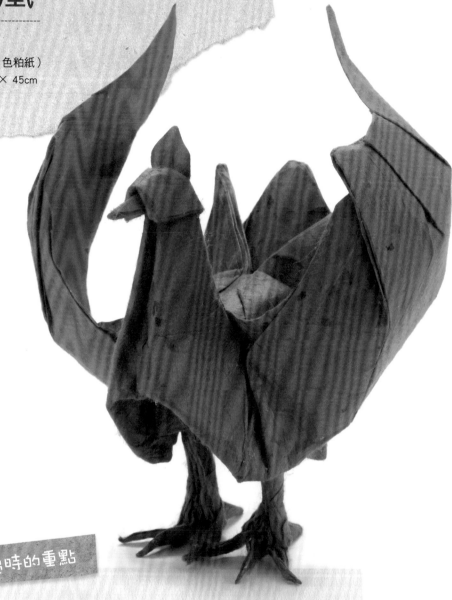

摺疊時的重點

　　這個作品雖然製作起來工程浩大且難度頗高，但大部分都是基礎摺法，因此希望各位都能一邊參照圖示及解說照片，一邊慎重地進行。首先是用「仕込摺」（p.34）摺疊3根腳爪，腳爪另一端的△則可以摺出大大的翅膀。腳爪摺好後，要先在內側進行第1次的塗膠，以便作品自行站立。步驟㉛要進行雙重「沉摺」（p.9），或許並不好摺，但只要在步驟㉞的作業裡將雙手手指放入箭頭處，摺起來就會簡單多了。步驟㉜～㉝的摺線也要確實地摺好。步驟㊹重新摺疊的作業請參考解說照片來進行。最後修飾時，要像完成品的照片一樣，在翅膀上做出好幾道皺褶。從正面看過去，讓翅膀往上捲曲，更有氣勢非凡的感覺。

★★★★★★★

1 依照谷線在兩端壓出摺線。

2 依照谷線壓出摺線。
剩下的3邊也相同。

3

4

5 下側的摺法也相同。

6

7

8

9

10

11 另一側的摺法也同 **9** ～ **10** 。

12

13

14

15

16 另一側的摺法也同 **14** ～ **15** 。

17

18 山線

19

20 旁邊的摺法
也同 **17** ～ **19** 。

21 青蛙摺法（p.10）。

22 翻面壓摺（p.9）。

23 鶴的菱形摺法
（p.10）。

24

25 參照「五角大兜蟲」
（p.80）的 **18** 。

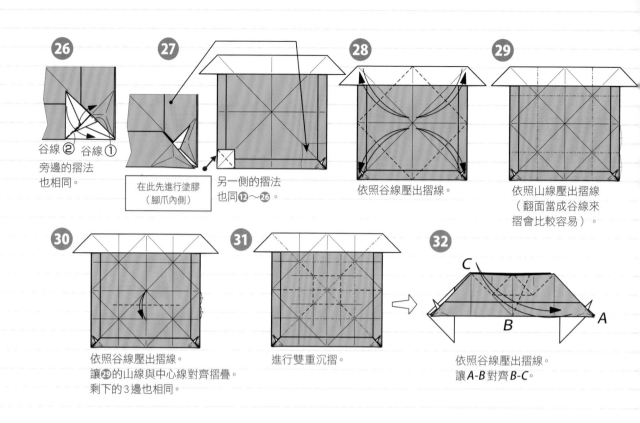

26
谷線② 谷線①
旁邊的摺法
也相同。

27
在此先進行塗膠
（腳爪內側）

另一側的摺法
也同⓬～㉖。

28
依照谷線壓出摺線。

29
依照山線壓出摺線
（翻面當成谷線來
摺會比較容易）。

30
依照谷線壓出摺線。
讓㉙的山線與中心線對齊摺疊。
剩下的3邊也相同。

31
進行雙重沉摺。

32
C
B
A
依照谷線壓出摺線。
讓A-B對齊B-C。

33
C ① ② B
D
A
將㉜摺出的谷線改摺為山線。
讓A-B對齊中心線C-D壓出摺線。

34
將㉝摺出的谷線改摺為山線。
一邊將沉入的山線壓平一邊摺疊。

35
A
谷線
B
將A-B摺成山線。
在谷線處壓平。

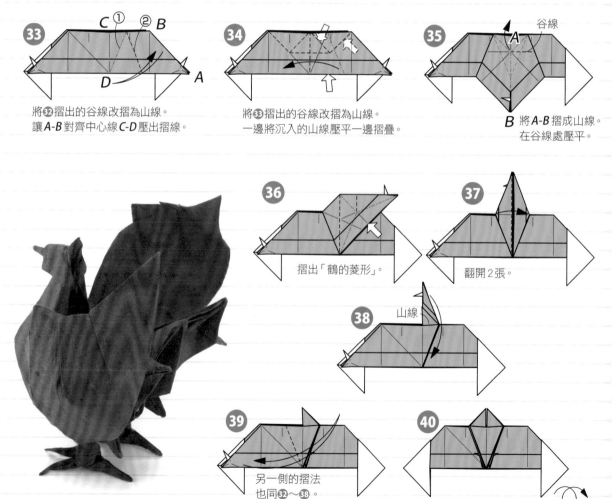

36
摺出「鶴的菱形」。

37
翻開2張。

38
山線

39
另一側的摺法
也同㉜～㊳。

40

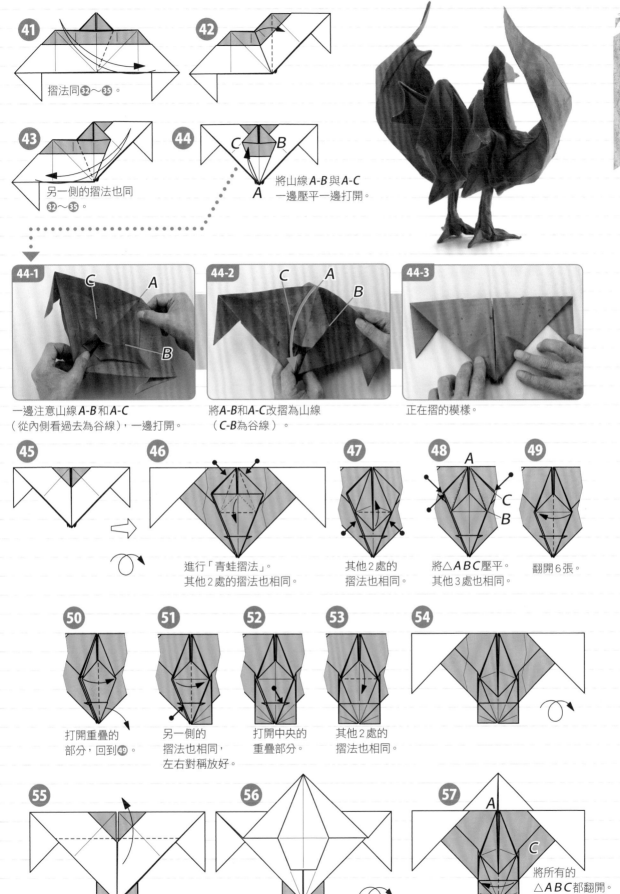

41 摺法同❸❷～❸❺。

42

43 另一側的摺法也同 ❸❷～❸❺。

44 將山線 *A-B* 與 *A-C* 一邊壓平一邊打開。

44-1 一邊注意山線 *A-B* 和 *A-C*（從內側看過去為谷線），一邊打開。

44-2 將 *A-B* 和 *A-C* 改摺為山線（*C-B* 為谷線）。

44-3 正在摺的模樣。

45

46 進行「青蛙摺法」。其他2處的摺法也相同。

47 其他2處的摺法也相同。

48 將△*ABC*壓平。其他3處也相同。

49 翻開6張。

50 打開重疊的部分，回到❹❾。

51 另一側的摺法也相同，左右對稱放好。

52 打開中央的重疊部分。

53 其他2處的摺法也相同。

54

55 只翻開1張。

56

57 將所有的△*ABC*都翻開。

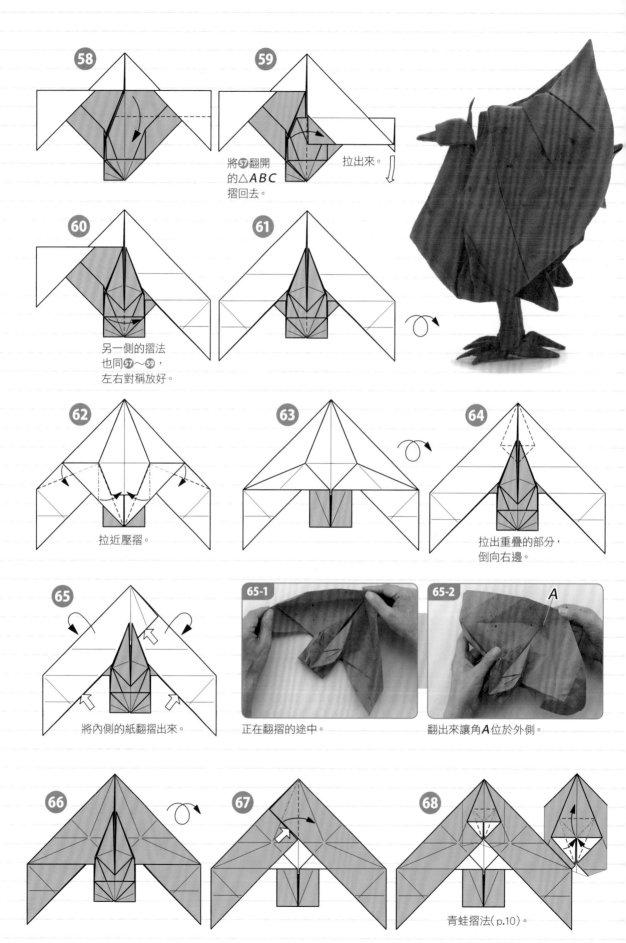

58

59
將❺翻開
的△ABC
摺回去。

拉出來。

60
另一側的摺法
也同❺~❺，
左右對稱放好。

61

62
拉近壓摺。

63

64
拉出重疊的部分，
倒向右邊。

65
將內側的紙翻摺出來。

65-1
正在翻摺的途中。

65-2
A
翻出來讓角A位於外側。

66

67

68
青蛙摺法(p.10)。

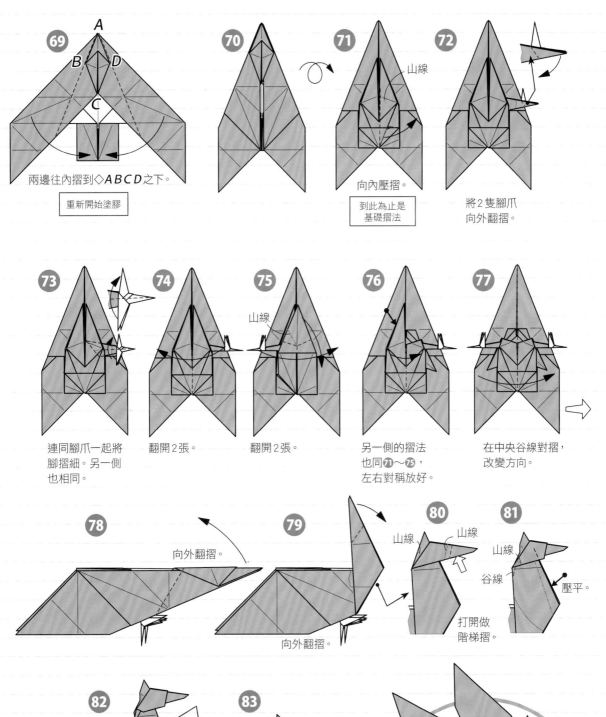

★★★
★★
★

69 兩邊往內摺到◇*ABCD*之下。

重新開始塗膠

70

71 山線
向內壓摺。
到此為止是
基礎摺法

72 將2隻腳爪
向外翻摺。

73 連同腳爪一起將
腳摺細。另一側
也相同。

74 翻開2張。

75 山線
翻開2張。

76 另一側的摺法
也同**71**～**75**，
左右對稱放好。

77 在中央谷線對摺，
改變方向。

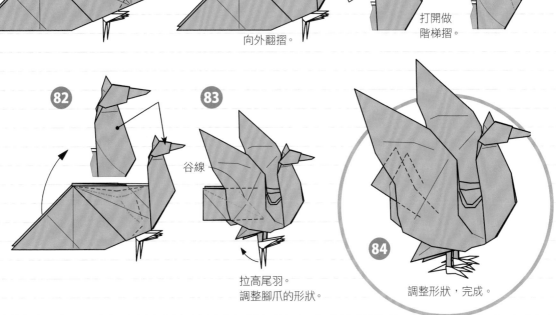

78 向外翻摺。

79 向外翻摺。

80 山線　山線
打開做
階梯摺。

81 山線
谷線
壓平。

82

83 谷線
拉高尾羽。
調整腳爪的形狀。

84 調整形狀，完成。

作者介紹

福井久男 *Hisao Fukui*

1951年5月，出生於東京都涉谷區。

1971年起，展開創作摺紙活動。

1974年起，在西武百貨涉谷店、池袋巴而可等地發表作品。

1998年起，開始活用摺紙的素材，開發出獨具立體感的擬真摺紙手法。

2002年4月起，於「御茶之水 摺紙會館」（湯島的小林）每月定期舉辦摺紙教室。

2002年8月，於「御茶之水 摺紙會館」舉辦「昆蟲與恐龍的創作摺紙展」。日本經濟新聞等報紙媒體也曾採訪報導。

2002年9月，組成「擬真摺紙會」。

2008年10月，於惠比壽GARDEN PLACE舉行摺紙作品展覽及摺紙表演，大獲好評。

目前以埼玉縣草加市的自宅為工作室，從事創作活動中。

著作有：《擬真摺紙》河出書房新社（2013年）

〈御茶之水 摺紙會館（湯島的小林）官方網站〉

http://www.origamikaikan.co.jp/

※關於本書所刊載的摺紙作品所使用的紙張，請向摺紙會館詢問。
（也有些紙張並未販售。）

※目前摺紙會館正在舉辦福井久男的「擬真摺紙教室」。
詳細內容請向日本摺紙會館詢問（Tel：03-3811-4025）。

日文原著工作人員

編輯・內文設計・DTP	atelier jam（http://www.a-jam.com/）
編輯協助	山本 高取
攝影	前川 健彥
封面設計	阪本 浩之／atelier jam

Ⓗ 有著作權・侵害必究　　　　定價280元

愛摺紙 10

擬真摺紙2 空中飛翔的生物篇（暢銷版）

作　　者 / 福井久男
譯　　者 / 賴純如

出 版 者 / **漢欣文化事業有限公司**
地　　址 / 新北市板橋區板新路206號3樓
電　　話 / 02-8953-9611
傳　　真 / 02-8952-4084
郵 撥 帳 號 / 05837599 漢欣文化事業有限公司
電 子 郵 件 / hsbookse@gmail.com

二 版 一 刷 / 2019年3月

國家圖書館出版品預行編目資料

擬真摺紙. 2, 空中飛翔的生物篇 / 福井久男著；
賴純如譯. -- 二版. -- 新北市：漢欣文化, 2019.03
112面 ;19×26公分. -- (愛摺紙 ; 10)
譯自：リアル折り紙 空を飛ぶ生きもの編
ISBN 978-957-686-768-2(平裝)

1.摺紙

972.1　　　　　　　　　　　　108001185

未經同意，不得將本書之全部或部分內容使用刊載
本書如有缺頁，請寄回本公司更換

REAL ORIGAMI 1 MAI NO KAMI KARA TSUKURU ODOROKI NO ART
SORA WO TOBU IKIMONO HEN
©HISAO FUKUI 2014
Originally published in Japan in 2014 by KAWADE SHOBO SHINSHA Ltd.
Publishers, Tokyo.
Chinese translation rights arranged through TOHAN CORPORATION, TOKYO.
and Keio Cultural Enterprise Co., Ltd.